U0107670

杨建滨　祝斌　著

艺术展览
二十年

湖南美术出版社

艺术展览二十年

杨建滨 祝斌 著

中国现代艺术展

《文化·中国与世界》丛书
中华全国美学学会
《美术》杂志
《中国美术报》
《读书》杂志
北京工艺美术总公司
《中国市容报》

北京 中国美术馆 1989.2

目录

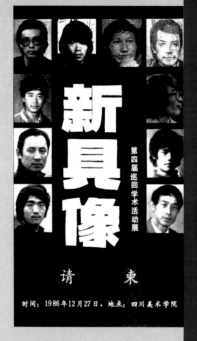

新具像

第四届巡回学术活动展

请柬

时间：1986年12月27日．地点：四川美术学院

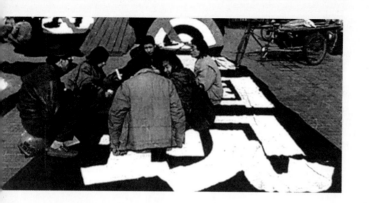

序（之一）

不能忘却的纪念

1998年我邀祝斌为"二十世纪中国当代艺术倾向丛书"其中之一的《艺术展览二十年》撰稿，身为湖北省美协驻会副主席和秘书长的祝斌毫不推辞地答应下来，他与杨建滨先生合作，在二十世纪的最后一天将本书书稿寄予我，同时附上他在世纪钟声敲响时对艺术展览回首时的感叹：

"当跨入世纪之钟敲响时，正值'世纪之门：1979—1999 中国艺术大展'开启之日。时间的钟鸣声纪录了 20 年来的展览历程，当我们回首以往，见到这斑斑点点的痕迹而不至于羞愧，实乃大家共同的努力，共同的欣慰。"

"时间是不能重复的！时间是历史之柱！"

作者对艺术展览的总结本着认真诚挚的态度，有着独具的学术判断。

2000年6月的一天，正值我在南京做展览，接到彭德先生的一个电话：祝斌乘坐的飞机失事，飞机折断在汉江南岸！祝斌没有逃过这场劫难。我长时间不相信这种事实，他的二部书稿和附其中的亲笔信，成为我和他之间的最后诀别。

将《艺术展览二十年》搁置了一年多，始终成为我的心病。我以沉重的心情读完了这部书稿，它所叙述的每一次展览晃然就在昨天，但它们却是过去了的历史，时间是不能重复的！这部书稿成为我对祝斌的怀念和所参与的艺术事件的追忆。可惜祝斌不能看到这

本书，但我相信：每一位阅读这本书的读者都会感激他为中国当代艺术所作出的不可磨灭的贡献。

《艺术展览二十年》从"星星"美展开始至"世纪之门"，对20年来的中国当代艺术展览进行了概括性的回顾。尽管不能面面俱到，但在每个年度中将那些艺术上具有代表性的、在文化内涵上富有建设性的、对当代社会中产生深远影响的展览基本上都予以客观陈述。由此沿着它构筑的时间之"柱"，架起了一座座通向未来的"桥梁"。

"星星"美展为中国现代美术作品展览首开先河。它冲破了长期禁锢的思想观念与传统意识，注重作品的批判功能，张扬个性和唤醒人文属性的觉悟。从展览形式上企求突破固有模式的单一性和以主题为先导的方式，新的以"人"为本的精神动摇了以神为本的"造神"运动；同时，在数量与质量中孕育着活跃的生命力，强调艺术中的自律性，关注艺术本身的形式语言。随着中国改革开放的历史进程，艺术交流和碰撞的机会增加，艺术逐渐向多元化方向发展。到世纪末，艺术家已清楚地认识到，从多元到个体的世纪跨越，几乎是当代艺术家自觉担负的历史责任。

在中国美术史上，'85美术思潮给人印象深刻而又极具历史意义，经过长期的沉寂以后，以青年画家为主体的新潮美术，以空前高涨的激情，观点明确的宣言，旗帜鲜明的艺术态度猛烈地冲击着多年沉淀的传统观念和陈旧的艺术思想，这股风起云涌的势头，伴随着难以遏止的美术作品展览，奇迹般地确立了当代文化中的艺术特征，并重新确立人的价值和艺术创造中的自由。

进入九十年代，中国美术界相继出现一股清理、反思"新潮美术"的状况，这是一个新一轮重建的时期，一时传统的、现代的、后现代的、当代的作品相继并存。在创作中，个性语言取代了群体运

动，显得更为多元和艺术观念的表达指向，它在一定的程度上，反映了中国社会正在由计划经济向市场经济转变的社会背景，因此艺术品的生产与流通方式也发生了根本的变化，这种变化，并不是以艺术家个人的意志为转移的。人们习惯把这个阶段称作"'89后现象"。

在总结20世纪最后5年的艺术展览时，可将它归纳为如下几种倾向：一是规模较大的探索性、总结性展览；二是许多延续以往艺术活动的展览，并继续以强劲的势头发展；三是更多小型的具有前卫性的展览涌现出来，它们以现实作为镜鉴，在两个世纪的交替过程中，尽力塑造出一种跨越的姿态。这个时期的创作最具有魅力的是图像艺术，艺术家们将行为过程记录下来，而市场也是充满了勃勃生机，大家不愿把精力再花费在毫无意义的争论上面。另外一个大的变化即是，策展人的出现，展览的制度化和国际化倾向，其中一切都以市场作为杠杆，艺术家们已不必像以往那样满身黑汗的去干展览中所有的事情。随着改革开放和市场经济的逐步成形，北京、上海、广州、大连等城市相继举办了规模可观的艺术博览会，艺术品不再是作为审美对象而存在，中国美术作品大量流入市场。

但是，艺术的商品化并不是"商品画"，作为学术性质的展览，仍然是中国当代艺术的主体性活动方式，针对中国当代艺术与文化、当代社会的关系问题，商业机会和世俗文化的双重腐朽，不仅导致了大量犬儒性、玩世性或政治性的艺术态度的盛行，也使当代艺术丧失了它的人文主义的前卫性和揭示本土文化问题的能力；其次，90年代国际上后殖民主义浪潮使中国当代艺术获得了空前的国际机会，但由于中国文化和艺术在国际主流艺术中的位置所决定，中国当代艺术只能以被动的姿态登台演出，它由此成为西方后殖民文化在中国衍生的疣物。它从另一个方面掩盖了当代艺术如何社会化这

个实质，我相信中国当代艺术首先应该是一个内部问题，一个如何首先确立自己的本土文化位置的问题。诸如环境问题、能源问题、女性问题、下岗和再就业问题、人口问题、国际政治问题等等……。只有具备与中国问题互动化，艺术行为和作品才具备了这类文化视野和品质，在一个健康的机制前，艺术引导着市场，艺术选择市场，而不是依赖市场。

在总结20年展览的时候，我们高兴的看到，中国当代艺术展览机制经过长期的洗礼显得充满活力，它冲破单一沉寂的展览模式，以一种多元化倾向激发着艺术家旺盛的创造热情。展览是一座桥梁，构通着创造者和艺术消费者之间心灵的对话，使我们的精神空间得以完善和提升。但是，20年中国的变化太大了，很难在本书中对所有的展览作出交代，作者在后记中感慨是"挂一漏万"，其选择与甄别，我们尊重作者的原初意图，特别是作者之一的祝斌先生的罹难，使我们原本希望在体例上加以充实的愿望落空。这个世界注定某些事物是无法抗拒的，这好像是天意。在1995年至1999年世纪末的跨越时期，作者确实疏忽了一些具有重要意义的建设性的展览：其一是中国当代艺术赴海外的展览应该有专门的章节叙述，抑或这是撰稿过程中资料收集无法圆满，这种海外展览的缺席使人感到遗憾；其二是顺应国际化潮流的而产生的"上海双年展"，这些展览实施策展人制，它企以使展览制度化，尽管在运作过程中带有浓厚的政府行为，但中国当代艺术在世纪末能得到体制的亲睐或认可，这是一种双向选择，亦是中国当代艺术应该获得的社会合法身份；其三对于世纪末数字化、网络化和信息化时代的转折悄悄出现的艺术形式——新媒体和图像艺术展览未能作出敏锐的把握和前瞻性评估。

本书完稿于上个世纪的最后一天，在作者的"序言"中他引用

了孟浩然的诗句"人事有代谢，往来成古今"，文字确实沉甸甸的，这抑或是一种巧合，但超自然的力量是无法改变的，20年艺术展览已成往事，谨以此书的出版告慰祝斌先生的在天之灵。

<div align="right">

邹建平

2002年5月于长沙高桥

</div>

序（之二）

怎样为"展览"定义呢？

有一则报道说，一位中国画家在国外公园里拉起一根晾衣绳，挂上几幅画，回国便说他举办了国际性的美展。这本《艺术展览二十年》没有这层含义。

出于不同的目的，有些展览只是为了展示艺术家的近作，有的则是为了回顾或是交流。个人也好，几人也罢，都不失为一次美展。有些展览规模较大，或是为了欣赏，或是为了纪念，或是为了庆典，或是为了总结。有些则是单项的、综合的、主题性的、无主题的、以及溢于此外的种种想法，不一而足。甚至还有那些商业的、文化的、交际的、政治的、学术的、艺术的，如此等等。可见，展览是多义性的，也是多元的，根本没法定义。只有把美术作品展览放在一定的时空结构中，亦即历史环境和文化背景里，才能理解它的确切含义和意图。

但是，的确存在这样的事实：有些展览，即便是过去了许多年，我们至今还能记忆犹新；有些展览，哪怕是大型的，我们心中仍无痕迹。时间在延续，时间在匿迹。为了在人们心目中留下印象，我们只能有所取舍，从中国1979年至1999年的美术展览中，遴选出不同特征和性质的展览，包括那些我们无法绕过的艺术家和杰出的绘画作品，都一一记录在案，公之于众。

之所以冠以"现代"，对我们来说，所谓"现代"主要是指近20年的一个时间概念。时间是历史的见证。有诗为证，孟浩然在《与

诸子登岘山》中写到，"人事有代谢，往来成古今"，即此意。因为从展览的角度去强分传统、现代或后现代，似乎有差人意，只是随着时间的推移，展览意图、展览方式和展览的内容有所不同，有所创新，有所完善罢了。但是，我们还是尽最大的可能挑选出那些新颖的、具有新意的和富有启发性的，甚至包括在客观效果上对中国美术发展历程起到一定推动和启示意义的美展，从而标志展览艺术走向成熟，走向多元的现代趋势。而不包括那些不断重复、毫无创意和大同小异的陈旧的画展类型。

时间是历史之柱，只能沿着时间之"柱"，才能架起一座座通向未来的"桥梁"。当然，时间是不会重复的，我们只能在每一个时间段的推移中去寻找各不相同的展览特征。这些特征，我们用一个小标题来概括，并把它作为每一篇的题目。

总而言之，勾稽点点，以便记忆。

是为序。

第一章

在复归中的失落与终结

1979—1984

第一节　　概　　述

　　从1979年开始，伴随着中国的改革开放和社会进步，全国各地，首先以北京为中心，开始兴起充满激情和探索精神的各类展览。艺术家以一种新鲜而富有生命活力的方式，动摇了长期以来美术展览的固有模式，摈弃了"文革"时期将美术沦为工具的从属地位。人们抚平了10年浩劫烙刻在心灵上的创伤，以勃发的激情和勇气，冲破了长年禁锢的思想观念与传统意识，回归艺术的本体，注重艺术作品的批判意识、张扬个性和形式美感，以唤醒人文属性的觉悟，强调自我意识和本真的艺术特征，这就是这一个时期艺术展览的基本标志。

　　这些基本标志主要体现在：

　　一、美术展览已经突破了固有模式的单一性和以主题为先导的展览方式，进行了多元化的尝试与变革。新的以"人"为本的人文主义态度动摇了以神为本的"造神"运动。展览向着普遍的、一般人的意识转移。"唯题材论"、"主题先行论"的观念不再是艺术家必须遵守的模式。

　　二、展览在数量与质量上孕育着活跃的生命力，虽然这个时期的美术作品，还没有形成明显和成熟的自我意识，但却透出一种信息，即强调艺术的自律性，关注艺术本身的形式语言，包括对外来现代艺术的借鉴和模仿，都已成为突破传统艺术样式的有效手段。

　　三、在展览艺术中，尤其是1984年举办的"第6届全国美展"，虽然其中不乏一些优秀的美术作品，但在整体结构中依然是观念滞后，题

材重复，大同小异。这表明展览的指导思想还停留在已往的模式和套路中，它难以满足艺术家和大众的多元化需求。

众所周知，展览作为艺术家和美术作品的重要载体，其功能不仅在于它自身呈现的文化价值，更在于它是作品语言的存在方式，语境氛围的一个场。通过这个"场"与公众现场交流、对话，以获得必要的反馈信息。

自1979年春节以后，仅在北京的几个公园里，就出现了近30个展览场地。如刘海粟、吴作人等画家组成的"新春画会"，以及"无名画会"、"同代人"、"申社"、"野草"、"12人展"、"现代绘画展"、"紫罗兰"等美展，如雨后春笋般活跃在这片苏醒的大地上。这些展览，以不同的方式再现了各自的价值取向，大大丰富了人性的回归，形成一个整体观照这一时期美术创作的视觉平台。在一些颇有特点的展览中，如1979年举办的"星星美展"，被公认是"新潮美术"的发端。这些倾向，体现了一个时代静水微澜的一些特征。此后，1980年举办的"北京油画研究会展"、1981年举办的"全国青年美展"、1984年举办的"第6届全国美展"等，都以其相同或相异的面貌，折射出同一个时期各有倾向的创作。

如果说，70年代末出现的"星星美展"开创了中国现代美术的先河，那么80年代层出不穷如雨后春笋般的新兴艺术群体则标志着艺术个性的解放，新的艺术流派、新的艺术风格、新的艺术团体把中国美术推向又一个高潮。随着中国改革开放的历史进程，艺术交流和碰撞的机会大大增强，艺术逐渐向多元化方向发展。本世纪末，艺术家越来越清楚地认识到，从多元到个体的世纪跨越，几乎是当代艺术家自觉担负的历史责任。

第二节　　星星美展
（1979．11）

　　随着一个新的时期的开始,尝试对旧的绘画语言和美术展览方式的突破,成为一些画家的自觉行为。继四川"伤痕绘画"之后,北京作为中国政治和文化的中心,有着十分特殊的敏感,并且作出了迅速的反应。1979年9月,第一届"星星"美展在中国美术馆东门外的一个小公园开幕,一经展出,立即引起社会上的强烈反响,成为当时中国画坛上最具影响的一个美展。它借鉴西方表现主义的绘画语言,以直面生活和强烈的政治倾向,给观众留下了深刻的印象。络绎不绝的观众为该展留下了14本观后感,由此可见"文革"之后,作为普通观众的中国百姓,对美术呈现出的新气象表现出强烈的兴趣。

　　第一届"星星"美展由23位作者的163件作品组成。在作品的表现形式上,许多作品借鉴、以致模仿了西方表现主义绘画手法,透过主观躁动的情感流露,表达了作者强烈的社会使命感与浓郁的哲学意味,使人耳目一新。（图1）

　　栗宪庭在《美术》1980年3月号题为《关于"星星"美展》一文中写到:"前言是展览的基调,包括两个方面,第一艺术家要介入社会,只有和人民的命运结合到一起,艺术才有生命。前言有句话:'过去的阴影和未来的光明交叠在一起,构成我们今天多重的生活状况,坚定地活下去,并且记住每一个教训,这是我们的责任。'我们是热爱生活的,但是这么多年,尤

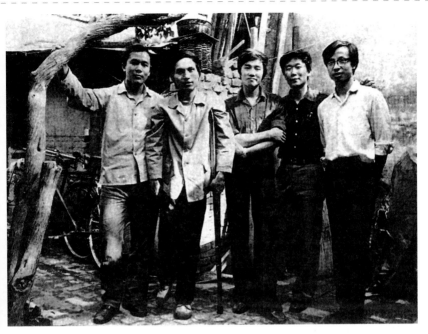

1.星星会员成员（左起）王克平、马德升、严力、曲磊磊及黄锐，在黄锐家小院。1980年

其是'四人帮'时期的现实生活的教训，不再使我们产生那粉红色的，像童年那样天真烂漫的美好理想，这是社会给我们造成的结果。我们大多数诞生在新中国成立以后，'文化革命'期间都充当过各种各样的角色，但随着社会的发展，我们逐渐意识到自己应该起到的作用，用笔把这个时代记录下来，而且要旗帜鲜明地表示，我们要走柯勒惠支的道路。人们为什么对我们展览产生这么强烈的共鸣，如果不是人人共有的伤痕，只靠我们这些不成熟作品的表现力是不够的。这也是我们热爱生活的产物，使我们敢于通过艺术语言把心灵的创伤，从曾

2.星星美展中黄锐创作的油画《新生》

经被塞住的嘴里喊出来。"

"第二方面就是力图探索新的表现形式。……前言说:'世界给探索者无限的可能。'艺术家应当不断地给人们提供新奇的东西。要像毕加索那样,探索永无止境。"

虽然这些作品的气质与面貌各不相同,但在"拿来主义"的具体运用中所呈现出来的真实情感,却有许多相同之处。主要表现在:直面社会,批判现实。正如他们的展览宣言:"柯勒惠支是我们的旗帜,毕加索是我们的先驱。"如果说这些文字向人们宣告了作者的展览意图,具有极为明显的时代特征,那么,他们的作品,却把对过去政治的批判和对民族的反思,形象地传达给了观者。如王克平的《自呼自吸》;薄云的《啊!长城》;曲磊的《思绪》等。(图2、3)

归纳起来,展览的主题主要由3个方面组成:一是对"四人帮"造成的政治现实的鞭笞;二是对民族文化的批判态度;三是强调个性的抒发与激情的流露。这些作品多少表明了禁锢年代之后的呐喊,给人们以心灵上的强烈冲击。

值得一提的是,这个展览虽然引起众多的以工人、士兵和学生为主

3.星星美展中马德升创作的木
刻《息》

体的普通观者的兴趣，但由于方方面面的原因，或许是它的超前性、偏执性，并没有得到新闻传媒的广泛宣传与支持。

《美术》杂志于1980年发表该展的部分作品时，配发了《关于"星星"美展》的文章，其中曲磊磊的"我觉得作为绘画艺术的本质，就是画家内心的自我表现"一段话，引发了有关"自我表现"数年之久的争论。1980年8月"星星"美展在中国美术馆再度展出，《美术》杂志第12期发表了其中11幅作品及长篇评论。

不久以后，该展的几个主要成员先后迁居国外。但是，"星星"美展引起的波澜，对中国新一代画家产生了持久的影响。

第三节　　同代人油画展
（1980．7）

由一批同时代青年油画家自愿组合、共同举办的这个油画作品展，于1980年7月16日在北京中国美术馆举行。为期半个月的展览引起了观众的注意。

包括王怀庆、张宏图、秦龙等在内的15位青年画家，展出了80余幅作品。这些作品不仅打破了过去单一的创作模式和忽视、排斥绘画技

法的极端作法，并且在题材、技法、风格等方面作了认真而具有新意的艺术探索和尝试，在塑造艺术形象和追求绘画语言方面向前迈进了一步。由于作者大部分是由毕业于美术院校的青年人组成，作品明显地体现了他们的艺术观念和艺术态度，即关注人生、崇尚人性。这是"同代人油画展"的重要标志。所以，展览一经展出，便很快获得了积极的效应，各类报刊纷纷登载了其中的一些作品。如王怀庆的《伯乐像》，张宏图的《永恒》，秦龙的《海之歌》等。这些作品以较深的作品内涵、新颖的形式风格和扎实的绘画技巧，为人们留下了深刻的印象。

王怀庆以一个古老的寓言故事为题材，并把现代人的思考注入作品之中；而张宏图的《永恒》（图4）则明确地提示了人类创造历史的永恒性质。

"同代人油画展"不仅从艺术的角度反映出当代艺术家的责任与意识，而且与当时社会的思考是紧密相连的，具有一定的时代气息。而这恰恰是品评这个展览的一个重要着眼点。

第四节　　中央美术学院78级研究生毕业创作展
（1980．10）

　　尽管中央美术学院研究生毕业作品展览，主要是以教学为目的的常规性汇报活动，但这次展览却为中国油画的发展增添上不可忽略的一笔。这一笔的重要标志是陈丹青和他的"西藏风情"组画。（图5）

　　曾经在1977年的一次展览中以油画《泪水洒满丰收田》一鸣惊人的陈丹青，这次在中央美术学院研究生毕业创作展中又拿出一批惊人的作品，其中有《进城》之一、《进城》之二、《牧羊人》、《母与子》、《洗发女》、《康巴汉子》、《朝圣》共7幅带有古典写实手法的油画作品。这些精致又不大的绘画，反映了人们不曾关注的藏族人民的普通生活。绘画内容朴实、真诚、平凡、客观，尤其是画面制作完全摆脱了"文革"时期"假、大、空"的创作套路，使人们倍感亲切，被美术界喻为自然写实主义绘画，并对后来轰动一时的四川写实油画产生了直接的影响，对中国写实油画的创作和发展起到了不可估量的作用。

　　这些自然朴实的作品不仅深深地打动了观众，而且也印证了陈丹青自己的艺术观点。陈丹青在1981年《美术》杂志1月号刊载的《让艺术说话》一文中说："……平凡的生活到底是平凡的，只有靠成功的艺术表现才能使之动人，可见要紧的不全在你画什么，而仍看你怎么画。……愈是显得纯客观的真实倒往往是作者非常主观的、强烈的想要表现的东西，因为我觉得艺术不管表现什么，表现的多么客观，其实都

5.陈丹青创作的油画《西藏组画》之一《进城》

是在表现作者自己。"陈丹青"让艺术说话",事实上也就是以一种真诚的心态去端正艺术与生活的关系,用画家特有的眼光去挖掘艺术表现的新领域。他还在《美术研究》1981年第1期《我的七张画》一文中说:"我的敏锐只在直观和具体的事物中体现出来,在生活中我喜欢普通的细节,我内心充满往日在底层的种种印象,离开这些印象,我就缺乏想象……要紧的是不是看你熟悉多少生活,而在你笔杆子里能拿出多少生活。"陈丹青的肺腑之言,抓住了艺术的命脉。难怪他的绘画那么亲切,那么感人。正如朱乃正在《美术丛刊》里谈陈丹青的绘画时说:这几幅油画,无论是内容和形式,都有一些出人意外的"土"和"小",但他们散发出那么强烈的高原生活的气息,惊动了观众,迷住了观众。看过这些画,不管你是否欣赏,但你休想忘掉它们。

《西藏风情》组画在受到艺术界极大关注的同时,一个广泛的"风情热"在画家中迅速兴起,影响悠远。关于《康巴汉子》等藏民题材和有关陈丹青的传闻故事,已是美术界经常谈起的话题。一时间,陈丹青成为年轻画家崇拜的偶像,中国油画界的明星式人物。

第五节　　北京油画研究会第3次展
（1980．11）

北京油画研究会,主要由美术学院的教师和画院专业画家自愿组成,具有较高的艺术水准。他们在"新时期"这个特定的年代,既重视艺术语言的探索,也注重画面形式的完美。由于他们在艺术上都具有良

好的艺术素质,所以在他们之间都能坚持各自的艺术追求,逐渐形成没有约束,而且是一个比较松散的、自由组合的民间艺术团体。在画会中,不论是著名的老画家,还是画会的新成员,都能在展览中随意表达各自的艺术追求和艺术见解。这个画会的展览,尽管没有统一的艺术纲领和展览主张,却体现了画家自由探索的民主气氛。

由于他们比较注重艺术语言,因此,参展的艺术家十分着意于色彩、形体、造型、构图和笔触效果的发挥,不断探索艺术对象的形式美,很少脱离绘画的艺术性去制造具有悬念的概念性表达。

该画会的作者包括吴冠中、詹建俊、袁运生、靳尚谊、朱乃正、刘秉江、曹达力等许多艺术功力扎实的画家,所以画展显得学院味十足。

在前两次展览的基础上,这次展览仍然延续了他们的探索精神。他们在该展的"前言"中写到:"我们依然期望在一个有充足艺术民主空气的环境里,多方面地探索富有人性的、为人民所喜爱的油画艺术。"事实上,这个展览的举办在一定成度上体现出,当时的社会已经具备多元探索的苗头和倾向,许多观众已经默认了不同方式的艺术探索,能够接受不同的艺术风格。

比较特殊的是,画会中为数不多的业余画家冯国东的作品与其他成员有较大的距离,怪异而冲动。他的油画《自在者》引起观众的注意。

《美术》杂志1981年第2期发表了刘骁纯、翟墨、水天中、郎绍君、陈醉等批评家的文章,他们对"油画研究会"第3次展览作了评介。同期还刊发了画会成员钟鸣《从萨特说起——谈绘画中的自我表现》一文和冯国东的《一个扫地工的梦——〈自在者〉》的文章。文章表达了他们的期待,他们的梦。

第六节　　第2届全国青年美展
（1981．1）

全国第2届青年美展，是在征集全国各地青年画家作品的基础上评选出来的，其宗旨显然是为了在"拨乱反正"之后，继续推动中国美术的发展，发现和挖掘美术界的新生力量。从展览的影响与成效来看，主要取得了两个方面的成就：一是涌现出一大批包括四川美术学院青年教师在内的年轻艺术家；二是产生了在全国范围内具有广泛影响的巨幅油画《父亲》。

四川美术学院罗中立创作的油画《父亲》（图6）是作者根据自己生活的积累和真切体会创作的。作品以极其写实的表现手法，十分感人地刻画了一位饱经风霜的老农。它破例地将这位憨厚、老实的农民形象，固定在只有领袖像才能拥有的巨大尺寸中。

油画《父亲》之所以引起全国的广泛关注，不仅在于作者首次使用了类似超写实的绘画技法，还在于作者敢于突破禁区，用领袖般的尺寸，去表达一位普通、朴实、平凡的农民形象。它是普通人民形象的化身，并在某种程度上迎和了大众的心理需要，旗帜鲜明地用艺术的方式道出了"只有人民才能创造历史"这一主题。

油画《父亲》产生的巨大影响，是具有划时代意义的观念突破，尤其是"文革"时期流行的清一色的领袖题材，已被普普通通的农民形象取代。作为对"人"和社会的反思，青年美展更多地开始影射出第三代

画家对人性的思考和对"善"的追求。用罗中立本人的话说："我用我最大的努力来表现我熟悉的一切——农民的全新特质与细节，这是我作画全过程中的唯一念头。"此画的出现，也引起了理论界的不同议论。关于"崇高"、"典型"、"理想"等话题一时成为大家谈论的聚焦点。

无论如何，罗中立的油画《父亲》在中国美术史上具有举足轻重的位置。

全国青年美展至今已连续举办了五届。第3届取名为"前进中的中国"（综合展），第4届名为"走向新世纪"（油画展），均有较大的社会反响。

第七节　　　第6届全国美术作品展览
（1984．10）

如果说，建国以来规模最大的5年一度的全国美展，曾经呈现过共和国艺术创作的繁荣景象的话，那么，第6届全国美术作品展览，事实上宣告了一个创作时代的终结。

1984年10月1日，由15个艺术种类构成的第6届全国美术作品展览，分别在南京（国画）、沈阳（油画）、成都（版画）、上海（年环画、插图、儿童读物）、杭州（年画）、广州（水彩、水粉、港澳作品）、长沙（漫画）、西安（宣传画、素描）、北京（雕塑、壁画、漆画）9个城市同时举行，共展出作品3239件。在这个基础上，经过评选委员层层筛选，又在各分展区评选出14个艺术种类的800余件作品，其中包括金奖

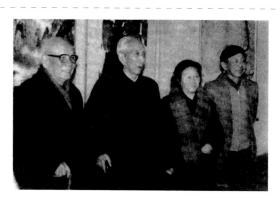

19个，银奖58个，铜奖126个，荣誉奖14个，港澳地区特别奖7个，集中在北京中国美术馆展出，为期1个月。这次参展作品之多，展览时间之长，规模之庞大，是其他类型展览无法比拟的。这个显示建国35年成就的一次"豪华型"美术大检阅，有着明确的主导思想。(图7) 从文化部、中国美术家协会下达文件之日起，到各省、市、自治区逐级动员、传达；从筹备、征集作品到展览开幕，耗时1年有余。单是在北京集中评选获奖作品，就用了10日有余。担任此届展览的评委，画家叶浅予在《第6届全国美展的启示》一文中写到："这么大规模的展览，对观众是一个太大的责任，别说仔细揣摩，即使走马看花，花一整天也看不完。"的确，这个展览从它的规模、范围以及作品的种类和呈现出来的面貌来看，显示了新时期以来美术创作的大致状态，也显示出展览的组织者规整划一、沿用已往模式的展览思路。

　　这届大型全国美展，在评选标准上稍稍有所松动。"政治第一，艺术第二"的评判准已经成为过去。但时，当拉开这个展览的大幕时，人们很快发现，其中有些作品仍然停留在已往陈旧的模式化体系中。"唯题材论"依旧是这次展览主要的偏爱，似乎选择一个好题材，就可一步登天，从而导致选题上的概念化和大量的题材"撞车"。是年，在沈阳召开的"第6届全国美展油画研讨会"上，来自全国各地的与会者坦言

相陈，指出展览暴露出来的一些问题。如"题材决定论"的严重影响，导致许多作品一味追求高、大、全的投机心理，使观众感到陌生和疏远；有些作品只讲美术的教育功能，而忽略美术作品的审美功能；有些作品的形式和风格过于单调，与时代发展不相符合等"文革"时期遗留下来的一些老问题。

在这届展览中，不少作品的选材仍然热衷于偶像化的领袖形象、表面化的重大政治事件和概念化的英雄人物。艺术手段也显得单调、贫乏。虚假的、想象式的构思，其来源大都不离画刊画报和有限的图片资料，造成大量模式化的艺术处理和雷同的题材。不难看出，长期以来形成的固有模式，在艺术创作领域影响至深；极左的思想、保守的观念还顽固地盘踞在艺术领域，极大地限制了艺术家的才华，导致千人一面的肤浅认识。其实，在第6届全国美展之前，有许多小型美展已显露出突破旧有模式的勃勃生机与创作活力，第6届美展并没有从中汲取有益的经验，反而把刚刚涌起的活跃局面，拉回到生硬、造作的套路之中。因此，美术界有人把它称之为"一个创作时代的终结"。我们倾向于这个结论。因为日后的艺术发展已经表明，"题材决定论"、"主题先行论"居统治地位的日子已经过去，那些僵化的创作模式已被许多画家远远地抛在脑后，继之而来的是有关"形式风格"、"艺术本体"以及"艺术观念"的关注。

近20年来，5年一度的由文化部与中国美术家协会共同主办，代表国家最高一级的美展，自1984年的第6届全国美展至1999年的第9届全国美展已连续举办了四届，都没有突破第6届全国美展的办展思路，也没有超过它的影响。在改革开放的年代，由于各类展览频繁，艺术家的出路明显增多，艺术家不一定恪守全国美展这一条出路。因此，像全国美展这样的大型展览模式应该考虑转换机制，在"社会效益"和"经济效益"中寻求新的发展思路，以便扩大影响力，吸引更多、更优秀的艺术家积极参与的意识和创作的激情。

第二章

理性与感性交织的『美术思潮』

1985—1989

第一节　概　述

在中国美术史上，1985年是给人印象深刻而又极其不平凡的年代。经过周期性的沉寂之后，全国各地新兴起以青年画家为主体，以自发的"'85美术思潮"为代表的艺术浪潮。它以空前高涨的激情，观点明确的宣言，旗帜鲜明的艺术态度猛烈地冲击着多年沉淀的传统观念和陈旧的艺术思想。这股风起云涌的势头，异军突起的新兴艺术群体，伴随着难以遏制的美术作品展览，奇迹般地确立了这一时期的艺术特征：重新确立人的价值与艺术创造的自由。

可以说，它对艺术界的冲击是前所未有的，其影响、其作用、其价值是难以忽视与抹杀的。在它的时间流程中，无论是主流或是支流，都伴随着众多艺术家，特别是青年艺术家为艺术而奋斗和献身的珍贵回忆。

"'85美术思潮"（亦有人称之为"'85美术运动"）的先兆是1985年4月下旬，由中国艺术研究院美术研究所和中国美术家协会安徽分会发起，汇同中央美术学院、北京画院以及《美术史论》杂志编辑部共同筹备并将在黄山召开的"油画艺术讨论会"。又称"黄山会议"。与会者70余人，来自全国各地的中青年画家、美术理论家以及出国留学、考察的学者。老一辈艺术家如吴作人、刘海粟、王朝闻、罗工柳、艾中信、吴冠中等，或到会讲话，或书面发言，显示了与中青年画家对油画艺术的发展抱有同样的热情。这次会议不仅凝聚着大家的共同愿望，而且在较

深的层次上探讨了"创作自由"与"观念更新"等有着重大现实意义的命题。其中，包括否定"题材决定论"；强调油画民族化；提倡艺术创作个性的解放；正确认识现代派绘画，以及艺术发展多元化、现代化、国际化等许多事关重大的艺术问题。

几乎是在这次会议召开的同时，中国美术馆推出了"前进中的中国青年美术作品展览"。虽然这个展览没有刚刚结束的第6届全国美展的规模那么庞大，但也显示出年轻艺术家不甘沉默的迹象。展览由国际青年组织委员会主办，共有687件来自中国和海外青年艺术家的作品参加展览，所以习惯称之为"国际青年美展"。

此后，全国自发性的群体性美展如雨后春笋般地在全国各地蓬勃兴起。如"新具象画展"（上海、南京）、"新野性画展"（南京）、"红色·旅画展"（南京）、"北方艺术群体画展"（吉林）、"中国画邀请展"（武汉）、"半截子画展"（北京）、"池社·新空间展览"（杭州）、"湖南青年美术家集群展"（北京）、"湖南〇艺术集团展"（长沙）等等。

很难说这场运动是由哪一个人掀起的，它倒好像是历史情境的使然。在开放的社会情境中，要求艺术变革的呼声就会不断高涨，新的旗帜、新的观念和新的艺术群体就会不断涌现。与此呼应的是地方自办的各类画展，以及支持这些青年画家的刊物也相继问世，如《中国美术报》、《美术思潮》、《画家》等。《江苏画刊》和《美术》也相继增设了当代美术思潮的争鸣栏目……这些连锁反应，无疑推波助澜地促成了"新潮美术"运动。几乎在一夜之间，新艺术的旗帜席卷而来，覆盖了整个中国大地。尔后的几年里，由此形成的"美术思潮"在各类展览中继续发挥影响，直至1989年"中国现代艺术展"（亦称"现代艺术回顾展"），如火如荼的现代艺术热潮方才告一段落。

对"'85美术思潮"的认识与评介，一直是比较敏感的问题。作为中国当代美术的一个突变时期，它理所当然应该受到人们的关注，其中

有些争论也许不是一朝一夕就能说清楚的。它的剧烈变化与复杂性还需要进入深层次的思考，还有待我们继续认识。这是不言而喻的。

80年代中后期的美术现象，是围绕探索与改革这个母题展开的，虽然其中夹杂着某些"西化"倾向，但毕竟建构了一个多元、开放的艺术时代，并将艺术的焦距调整到现代。于此同时，也为艺术的争鸣与讨论、发展与创作，提供了可资借鉴的舞台。

第二节　　新野性画展
（1985．6）

来自江苏的"新野性主义画派"是由一个表现风格与艺术追求比较相近的艺术家群体，在与"'85美术思潮"总体倾向比较一致的前提下，展览是体现他们艺术追求最形象的方式。

1985年6月，新野性画展在南京鼓楼公园展出。该艺术群体的主要成员有：傅泽南、朱小钢、邵献岚、许艺南、项阳、马晓星、樊波、傅泽武、杨文群、马宝康、唐涛、王爱勤、皮志伟、王盾、夏福宁、张永强、杨伟、乐小石等。主要组织者为傅泽南、朱小钢、樊波等。主要作品包括朱小钢的《哮》、樊波的《阿希岛消失了》等。主要理论包括《新野性画派的观念变革》、《新野性画派的产生及其艺术主张》、《真人的一个突现——艺术》等。该群体的主要成员之一樊波，将他们的语言形态分析为5个具体特征，即，非时空的物象组合；内在结构的重建；原始图腾的虚拟；新理性的辐射；富有运动感的色彩运用。从这些概念化的

词汇中，似乎很难捕捉到他们的艺术特征，只能在他们的"宣言"去领会其艺术的奥秘。他们在《宣言》中强调："'新野性主义'正是以绘画的方式和通过自己建立的'愉悦学'原则，达到属于自身的自由。在绘画范畴中，恢复和完成人的类种族的完整内涵。"他们还以哲学术语中"整一性"的概念，来概括他们的艺术风貌。所谓"整一性"，对他们则意味着"有机世界与无机世界的不可分割，人、动物以及一切自然形态的互溶、揉合、穿插，是我们倾心并着意以画面符号展现的现象。"

第三节　　新具象画展
（1985．6-7）

　　与"新野性画展"相互呼应的"新具象画展"也在紧锣密鼓中登上"新潮美术"的看台。

　　是年6至7月，"新具象"画会由云南、上海两地的6位青年画家组成。由这个群体自费举办的"新具象画展"包括油画、雕塑、彩墨画、综合材料和素描在内的120件作品构成，先后在上海和南京两地展出。(图8)他们在展览前言中提出："首要的是震撼人的心灵，不是愉悦人的眼睛，不是色彩和构图的游戏。"他们的作品是"对生的渴望，对死的超越，对性的渴求。"群体中的主要组织者毛旭辉在《新具象：生命具象图式的呈现和超越》一文中写到："新具象这个词随着"新具象画展"的举办，具有了实在的意义。它不再是一个空泛的概念。……新具象的提出是试图把艺术从一种庸俗社会学的工具，以及由此形成的一套单一

8.首届新具像画展在上海静安区文化馆开展。参展画家从左至右分别是潘德海、毛旭辉、张隆、徐侃、侯文怡

的虚假的模式和社会趣味中转向艺术本体；将艺术家从附庸和奴仆的席位中解放出来，复归到人本体的高度。"

毛旭辉的作品较能反映该艺术群体的总体追求。他在与之相对应的4个系列作品中（表现都市文明及心态系列；带有原始、稚拙倾向系列；意识表现系列；抽象意味系列），如《大卫与维纳斯的相遇》、《红土之母·山羊》等作品，以及张晓刚以死亡与梦幻为母体的作品；张隆追求内心对生命体验的作品；细腻敏锐的女画家侯文怡富有意味的作品；潘德海崇尚暴力与血性的作品；叶永青强调自然意识与生命意识的作品。以及苏江

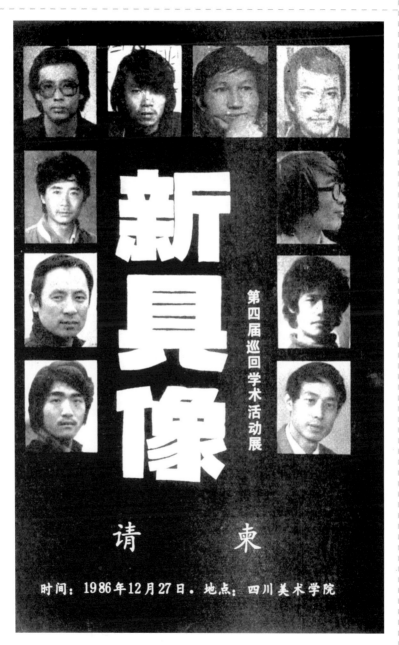

华、杨黄莉、毛杰、丁德福、翟伟、孙国娟、张夏平、李洪云等，他们以整体的力量，形成生命之流的激情，体现了"人本体"的意识，大大拓宽了这个展览的视野，把他们在前言中的理想体现尽致。

这个群体在上海、南京推出的"新具象画展"在社会上有较大的影响。展览期间，观众达5000余人。有资料表明，展览气氛活跃，观众情绪激昂，成为展览一景。激烈的争论在观众与观众之间、观众与与作者之间沸扬开来，其鲜明和坦诚实为少见。意见分为两个极端：充分肯定；坚决否定。但不论是肯定或否定，人们大都对办展的方式和艺术家的勇气表示敬佩。还有不少新闻媒体对该展予以报道。显然，"新具象画展"的举办，给社会提供了一个信息，而观众关注的态度又给了作者一个反馈。在这些不尽相同的相互反馈中，为我们留下了诉说不尽的话题。

在毛旭辉留存的众多资料中，有一张在短短1年多时间里记录下"新具象"艺术群体活动的大事表，上面记载着：1985年上海举办首届画展；1986年7月在南京续展；1985年10月在美国巡回举办"中国之行"画展；1986年10月在上海举办第2届画展；1986年11在昆明举办第3届幻灯学术论文展；1986年12月在四川美院举办第4届巡回活动展……（图9）历史留下了他们的脚步，同时，也留下这些"弄潮儿"的故事。

此后，"新具象"中的主要成员与西南三省的一批"前卫"艺术家共同组成了"西南艺术研究群体"。

第四节　　半截子美展
（1985．10）

由中国美术家协会出面举办的"半截子美展"，于1985年10月13日在中国美术馆拉开序幕。"半截子"大致有两层意思：一是指人生之旅已经过半；二是表示艺术的自谦。这个展览的前言写得十分逗趣、俏皮："先生对我们感到惋惜，说我们是没有出壳的鸡；后生对我们不满意，说我们是腌过的蛋，难哪，难！在人生的历程上，我们是土埋半截，在艺术探索的道路上，也刚走了一半。"这种感慨的确是处在美术急剧变革时期中年艺术家的切肤之感——基于他们所表露的实实在在的语言，我们很快就能理会到这个展览与其他许多展览的不同之处，进而也能看出他们的个性特征。

这个展览的组织形式和作品样式都颇有新意，很快便引起社会的关注。

从参展成员的特殊背景来看，当他们正年轻，青春勃发时，却赶上"十年"禁锢的年代。中国改革开放是历史最好的机遇，作为步入人生旅途的中年人，却是机不逢时，处于尴尬的境地。"半截子美展"道出了这一代人退不易，进也难的历史负重感。在这个特殊的环境中，他们一头牵着执著，一头拉着艺术，可谓"任重而道远"。历史负重压在这一代人身上。难啊，难！

与青年新潮美术家的创作态度和追求相比，"半截子"画家们倒显

得十分成熟而不极端，其差异既不同于"新潮"艺术家那样痴迷地直接切入社会问题，也不像"新潮"艺术家那样动辄拥揽人生，强调生命，而是以历史负重的心态，审美的眼睛去看待艺术。"艺术的责任"与"艺术风格"是他们从事创作的关键所在。使作品日渐完善、成熟，是他们追求的目标。所以，在攫取日常生活的物象或场景方面，在素材的艺术处理方面，体现了他们的聪明与才智。

广军的丝网版画《无题》的形象来自一件男人的汗衫，取材十分生活化；文国璋的油画《小兄弟》，把两个纯朴的维族孩子作为媒体，进行了形式上的探索；程亚男创作的《华夏魂》，使凝重的取材带有一些气质上的联想。诸如此类，无不透出这一代人复杂的创作心态。

参展的10位中年画家和雕塑家有：蒲国昌、程亚男、陈行、吴小军、广军、尚涛、费正、詹鸿昌、孙家钵、文国璋。可以想象，"半截子美展"中的作者们，既尊重艺术语言，也尊重技能与技巧。这是他们在已往技艺训练中所形成的偏好，同时，也表现为严肃的创作态度。这无疑是他们不同于"新潮"画家的另一种选择。

第五节　　国画新作邀请展
（1985．11）

中国美协湖北分会等单位举办的"国画新作邀请展"及其研讨会于1985年底在武汉举行。展览邀请了来自北京、天津、上海、浙江、江苏、

陕西、广东、四川、湖北和香港的25位中青年中国画画家参加，他们是刘国松、周思聪、吴冠中、丁立人、石虎、贾又福、阳云、柏友、周京新、李世南、谷文达、李津、阎秉会、江文湛、朱新建等人。在他们中间，无论是弃旧创新的前者或是崭露峰芒的后来者，都具有探索与锐意创新的精神。大致可以分为两类：一类偏重于形式探索，主要体现在中老年画家身上，如吴冠中、刘国松、丁立人等比较注重艺术形式的探索；阳云、柏友、周京新以传统题材作为变形和构成的媒介；江文湛、贾又福试图在传统水墨形式的基础上加强笔墨的力度；周思聪的作品如《裱画车间》突出了平淡生活与笔墨的相叠效果；石虎、李世南既重视笔墨的形式，也看重历史与文化的融合。另一类注重于文化与哲理的画面探索，主要体现在青年画家身上，如谷文达。他的"宇宙流"水墨极大限度地张扬了个体精神和创新意识；李津、阎秉会的作品具有粗犷的北方气质。前者以笔墨的偶然效果塑造对生物与哲学形象的思考；后者以笔墨的躁动凝聚了丰富的自然和生命意识，如《太阳组曲》就是这种意念的反映。颇有江南情调的朱新建则有自己的个人面貌，用他的话说："宁肯脂粉也不书卷。"在他们的作品中，都具有明显的"反叛"性质和较强的变革之意。

　　"国画新作邀请展"无疑在当时比较沉闷的中国画创作中，吹来了一股清风。展览的主要意图是集中展现国画的创新，但在"创新"之中，我们发现他们在艺术追求上各有其所，或者说是观点相异的多元分歧。归纳起来，就是对传统所采取的态度——是汲取还是抵制？在由《美术思潮》编辑部举办的"中国画创作理论研讨会"上，触及到这个敏感而又复杂的问题。这个话题已延续了多年，说得出又道不清。事实上，这种争议几乎是没有穷尽的。更何况当时的中国画处在当代艺术的"配角"的位置，还未能得到美术评论界的充分注意。

第六节　　’85 新空间
（1985．12）

《美术》杂志 1986 年第 2 期，《美术思潮》1987 年第 1 期，《中国美术报》1986 年第 18 期都相继介绍过这个展览。在展出的 13 天里，12 位主要参展成员的 53 幅作品给人们一个这样的印象：以纤柔轻盈面世的吴越文化，忽地涌出这般雄健冷峻的作品，的确是一件令人诧异之事。

"’85 新空间"展览于 12 月 2 日在浙江美术学院展出时，很快便引起一场不小的争议，尤其是争论不息的关于创作与教学的问题又重新提出来了。舆论界的反应也十分强烈。公众对"’85 新空间"的普遍印象是"一种冷峻的空灵"，但当时对画展的具体看法和评价却存在许多分歧。一是认为横向扫描多，纵向寻求少；二是认为"波普"影响多，乡土气息少；三是认为描述性多，哲理性少；四是冷处理多，热处理少……如此等等。一位观众在留言簿上写到，"'新空间'并不新，外国早就有过了"。也有的观众认为，画展有打破国界的倾向，表达了当代人的生活感受，立足点是民族的，有东方人的气质。"新空间"的成员自己认为，他们在形式上的开拓是有限的，而实际上是一种融汇和综合。包剑斐在《我们及我们的创作》一文中写到："我们以惴惴不安的心情向社会、向观众交付了我们的作品，我们仍觉得还需寻求、探索和创新。画展又为我们提出了更多的问题，并激励我们多出作品，来反映当代人的情感和气质。"

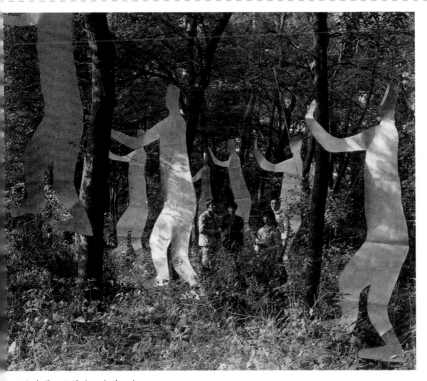

10.耿建翌、张培力、宋陵、包剑斐在《作品2号·绿色空间中的行者》中的合影

展览的主要组织者之一张培力与他的伙伴们，大都毕业于比较开放的浙江美术学院，那里既有林风眠等许多思想开放的艺术开拓者，而且还有大量西方现代艺术的藏书。从他们对现代艺术流派所呈现出来的不同兴趣中，可见他们对艺术有着不同的理解。也许正是这种不同把他们联系起来，形成一个群体。可谓殊途同归。这是"'85新空间"的最大特征。他们在展览请柬中写到："生命的价值在于占有空间"，这恰似海德格

尔的哲学命题。他们把艺术中的现代意识作为主要倾向,去强化造型语言,抑制个人表现。

经过1年的策划和筹备,展览分别在两个200平方米的大厅里展出。无论是张培力的《请你欣赏爵士乐》,耿建翌的《1985年夏季的又一个光头》,或是宋陵的《人·管道》,都以十分刺激的形象和冷峻的表情,道出了一代人的尴尬与木讷,显出"无个性"与"模式化"的"波普艺术"倾向。所以,展览一开幕,就惹得观众舆论一片哗然。参展的唯一女性艺术家包剑斐和雕塑家王强,把他们各自的作品《新空间2号》和《分裂体1号》附上观念式的遐想与思考,显得颇有分量,呈现出"实验艺术"的特征。(图10)

在这次展览之后,经过各自的反思与成员调整,"'85新空间"解体,而艺术创作活动还在继续。不久以后,以"池社"命名的新群体宣告成立。

第七节　　湖南"〇"艺术集团展
(1985.12)

1985年隆冬,一支湘军在长沙烈士公园浮圆艺苑推出了自己的画展。这个画展名称非常别致,简称"〇"展。该群体成员大部分来自专业艺术院校的学生,也有一些热衷艺术的业余爱好者,平均年龄只有25岁,有16名成员共计88幅作品参加了展览。

尽管这是一个象征"〇"的起步的新人展,但我们从《展览前言》

中，可以领悟到"〇"的暗示：

不知何时有了太阳

凿开浑圆的世界

自然和本身结合

于是意识形成

古代圣贤的"道"与现代科学吻合

历史的观念与现代相撞

无数的环构成了世界进化

轮征服距离，开拓了无休止的运动

"湖南'〇'艺术群体"的主要成员有罗明君、石强、夏丽霞、范沧桑、蒋尚文、刘云、黄滨、李占卿、刘向东、袁小燕、马建新等。罗明君写了一篇《我们的艺术观》作为"〇"展的注脚："'〇'成为我们画会的象征，'〇'让我们想到太阳，世界的最初，中国古文化的灿烂。我们的思维通过'〇'而引起遐思，穿过'〇'我们着眼于未来与过去，交错并无限地延伸。更多地，我们把'〇'看作是一个不断运转的车轮，我们希望与时代同步。"当然，在展览的整个作品中，并没有相对统一的风格和表现样式，也没有与时代同步的一致性。超现实主义、表现主义、立体主义、照相写实主义、波普艺术和偶发艺术作品应有尽有，给观众一个很大的视野与惊奇。青年艺术家大胆而直率的坦露，把他们的意图清楚地烙在西方文化的印记上，同时也托出了"摹仿"在艺术创作中是否有意义的问题。

在"湖南'〇'艺术集团展"1年以后，湖南青年艺术群体的主要成员进京举办了"湖南省青年美术家集群展"。

湖南青年美术活动一直在不断地延续着，而留给人们的记忆，仍然是"'〇'展"在那个时代的大声呐喊。

第八节　当代油画展

（1986．3）

概述中我们曾经提到"黄山会议"在现代艺术中的积极作用，参加这次会议的一部分艺术家于1986年3月29日在中国美术馆举办了"当代油画展"。展览体现了"黄山会议"所倡导的"创作上的自由，风格上的多元"，以及展览方式与展览面貌上的自主性。如果说，这个带有检阅式和突破性的展览是建国以来全国性美术展览绝无仅有的，那么，它至少映射了这样几个让艺术家感到宽松的准则：

1．不设立所谓"权威"的评审委员会，不通过各自地方性的有关组织，只要是参加了"黄山会议"的成员，均可自己决定选送作品参展。

2．送展作品的内容、题材、尺寸均由作者自己决定，把展出的权利直接交给本人。

仅凭这两点，就可以看出这个虽未冠以全国油画展的行头，却实属一次全国性质的展览。由于画家都具有一定的专业水平和社会影响，采用这种办法，可以突破旧有的办展方式和评选模式，同时也尊重了画家的个人意愿。

"当代油画展"展出了115件作品，艺术家的个人面貌与特有的艺术魅力是不言而喻的。对此，高名潞在《中国当代美术史》一书中作了一个归纳，认为大致可分为7种倾向，现摘要如下：

1．古风绘画。即仿古典主义的画风，如靳尚谊、杨飞云、王沂东、

孙为民等为代表。

2．抒情绘画。即强调作品的纯粹抒情和美感的唯一性。代表人物有，吴冠中、朱乃正、葛维墨、妥木斯、何多苓等画家。

3．浪漫写实绘画。即在尊重客观现实的基础上，注入理性主义色彩。以詹建俊、闻立鹏等为典型。

4．象征写实绘画。即试图用绘画表达自己对生活的认识和理解，较理智、客观地看待外在世界。如韦启美、曹达立、张立国、邓平祥、尚扬、王怀庆等画家。

5．表现性绘画。即以追求光色或明暗对比的视觉效果为目的，讲究形式和技巧处理。戴士和、俞晓夫、李忠良、贾涤非等人的作品比较有代表性。

6．浪漫抽象绘画。即借助抽象形式的外表来传达自己的审美理想。如葛鹏仁、李秀实、杨尧、曹力等。

7．田园意味的绘画。即近似乡土自然主义绘画，追求自然天真的语言效果。有孙景波、詹鸿昌、李斌、阎振铎、姚钟华、艾轩等画家的作品。

"当代油画展"在充满艺术活力的80年代走出了自己的一步，以画说画。正如《画展前言》中表述的那样，他们"不但要在理论上进行探讨，而且要付诸实践，以艺术语言来表达对时代的思考"。通观画展的作品，不论是大致趋同的审美取向，或是在艺术样式上的某些差别，我们都可以从中领略到这些画家力盼实现的艺术境界，以及为中国油画的进一步发展所作出的贡献。

第九节　　谷文达画展
（1986．6）

　　在80年代中期，尤其是"'85新潮美术"时期，各地美术展览大多是以群体或联展的方式铺开，其原因多种多样，但有一点可以肯定，一个新兴的艺术流派，要想在庞大的传统惯例中觅得立锥之地，必需要以群体或联合的集群方式，必需要有一个响亮的口号或旗帜，方能引起公众的注意。而谷文达则不同，他几乎是这个时期唯一的以个人方式介入"新潮美术"的艺术家。（图11）

　　"谷文达画展"在古城西安举办，历时10天。在这10天展览的背后，凝聚着画家十余年来的辛苦劳作。由于作品具有明显的"反文化"和"反理性"的色彩，争议是可想而知的。展览分为两个部分，一部分为传统的中国画和书法作品，对外公开展出；另一部分是他刻意追求的"文字系列"作品，只作为观摩展。刘骁纯在《中国美术报》1986年第33期《谷文达个人展览简记》一文中写到："展览是一次性的，它是在特定环境中的整体设计，是宣纸水墨画、书法、文字、符号、篆刻、几何构成物等等合成的神秘空间。高大的展厅为纵向深入的长方形，迎面是两排7条从天顶垂直地面的巨幅画，纵深处还映衬着4条。条幅无衬托，随气流而微微晃动。坐落在条画中的是一个近人高的金字塔形的构成物，背向展厅入口处的一面敞开，'塔'的内壁拼贴着谷文达作画时的各种行为照片。"从这段文字的描述中，可以让人产生这样的联想，谷

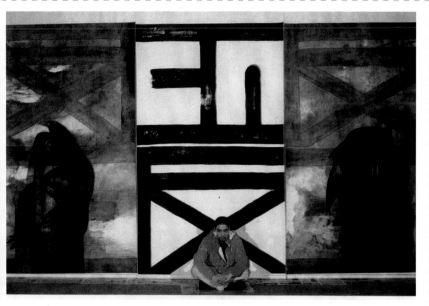

11.谷文达坐在他的水墨画《正反的字》作品前

文达对现存艺术的一种自我归纳，合盘托出画家独有的"反文化"意念的形态，将"物中有我"的一体化展示开来。

展览中有人们熟悉的《静观世界》、《西部》等一些为人们所接受的作品，也有用排笔书写的正、反、漏等标语字和朱红的圈、叉符号等，混入了书法和绘画，是展览中最具个性和反叛精神的作品。他的那些如《带窗口的自画像》、《正反的字》、《他和他的屋子，哑！哑！哑！》、《畅神》等作品，是我们正视他的视觉语言最有效的通道，由此可以进一步领会他的艺术观念、艺术目标，以及支撑这些因素的材料。

谷文达以他引人注目的作品，一时成为人们关注的主要对象。《中国美术报》、《画家》、《美术》等报刊杂志纷纷载文推介这位不安分的艺术家。是年7月的《美术》杂志用较多的版面评介谷文达，"使之成为第一个进入'画家研究'栏目的新潮艺术家"。他的名声从此鹊起，并且象征着具有反叛精神的中国画家。谷文达于1981年浙江美术学院研究生毕业，1987年应加拿大约克大学邀请出访，同年赴美。1999年成为美国最具权威的艺术杂志《美国艺术》的封面人物。谷文达以他多方面的知识涉猎和多层面的艺术思考，给80年代的中国美术留下了深刻的印象。而他这个建立在"如何超越"愿望之上的个人画展，则是一个大体的概括。

第十节　　'85青年美术思潮大型幻灯展
（1986．8）

举办这个展览的缘由，缘自高名潞在"全国油画艺术研讨会"期间作的题为"'85美术思潮"的学术报告，他在报告中放映了来自全国各地青年美术群体的一些作品的幻灯片。从这些幻灯片反映出来的艺术实验与探索的倾向，引起会议特邀的几位青年群体代表的浓厚兴趣。他们决意发起一次具有全国规模的大型幻灯联展，以推动和加强各地青年美术群体的交流活动。于是，1998年由《中国美术报》社和珠海画院共同主办了"'85青年美术思潮大型幻灯展"，同时也召开了与此话题相关的讨论会。

以幻灯的形式迅速汇集各地青年美术群体的作品，无疑是比较经济、快捷的交流方式，尤其是时逢全国各地青年美术群体的蓬勃兴起，这个活动更是带有勾通信息、推波助澜的作用。从征集到的1100多张作品幻灯片，可以表明各地青年画家的极大热情和参与意识，主办者的呼声得到意想不到的强烈响应。

参加"'85青年美术思潮大型幻灯展"和讨论会的成员来自各地青年艺术群体的代表，如王广义、舒群、张培力、毛旭辉、王川、丁方、伍时雄、曹涌、李山、李正天、谭力勤等，可谓是集南北、贯东西的艺术群体大聚会。与会者还包括《美术》、《中国美术报》、《江苏画刊》、《美术思潮》的主编、社长，如邵大箴、张蔷、刘骁纯、张祖英、彭德、皮道坚、刘典章等人，编辑及理论家如陶咏白、高名潞、朱青生、王小箭、陈卫和、周彦、陈威威等人，以及中国美协、中国艺术研究院、广州美院、上海美术馆、珠海文联和珠海画院的有关负责人。著名画家詹建俊、闻立鹏、李玉兰、郭少纲、丁羲元等人也到会参加。于是，具有高档次、大规模的交流会议在新兴的城市珠海召开。

作品评选委员会由16人组成。主任为高名潞、张祖英；副主任为曹何、石果、王广义、舒群、张培力。经认真评选，从1100张幻灯片中择出342张，淘汰率为70%。面对这次青年艺术家首次自己评选自己的作品，大家的态度极为认真，但也不乏碰撞与争议，气氛紧张、热烈。

在播映展出期间，来自各地青年艺术群体的艺术家还介绍了他们正在开展的美术活动，并阐述了他们的立场。与会者围绕"'85美术"现状发表了各自不同的意见，有些意见针峰相对。虽然他们对'85美术运动或思潮的看法不一，但却表明了艺术创新的决心和求认真务实的态度。

第十一节　　厦门达达——现代艺术展
（1986．9）

　　"厦门达达"注定要在中国现代艺术展览史上留下一个印象，这不仅是因为这个名字和前卫艺术家黄永砅牢牢地连在一起，还因为它确实在"美术思潮"的过程里辉映出自己独特而又轰动的影响。

　　"厦门达达——现代艺术展"是经过几个月理论和实践的准备才举办的。然而，在此之前，黄永砅等在"5人现代画展"（被称为"厦门达达"的前身)中就进行过一系列的艺术探索，在痛苦地经历了几个创作时期的尝试以后，黄永砅逐步由"口头上的反艺术变为行动上的反艺术。"1986年9月28日至10月5日，"厦门达达"画展在厦门新艺术馆开展。参展成员共有13人，除该展前身的成员黄永砅、林嘉华、焦耀明、俞晓刚之外、还有林春、纪泰然、蔡立雄、陈承宗、李跃年、李翔、吴燕萍、黄平、刘一菱。与近百件作品同时推出的还包括黄永砅撰写的《厦门达达——一种后现代?》等7篇阐述他们艺术观点的文章。

　　黄永砅在文章中直接了当地说出了他们的艺术主张："在中国明确地提出'达达'精神的时机看来已经到来。"于是，黄永砅彻底改变了他原来所执有的观点："隐晦比明确适宜"，并以展览的方式坦然打出了"反艺术"的旗帜。（图12、13）

　　围绕这个展览中"反艺术"的显著特点，我们看到了黄永砅以及他的同伴们在作品中的艺术态度，同时也看到了西方"达达艺术"对他们

12.黄永砅 在自家洗衣机里搅拌他的作品

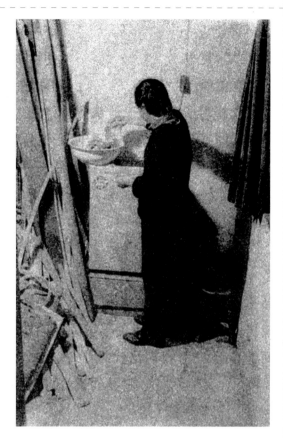

的影响。黄永砅就自己在展览中的意图曾给高名潞写了一封信，信中归纳了三点：(1)强烈的破坏欲望，这是指对于绘画媒介的破坏。过去是用绘画手段破坏绘画，现在是用绘画外的手段去破坏绘画本身。(2)形象的借用，确切地说，是再次拿起"形象"的工具，但其用意往往不在形象的本身。(3)寻求一些特殊的悬挂画布的形式。此后，黄永砅又给了一个特别注脚，他说："我现在的形象来源基本是从古典大师作品中直接取出来用的。"他果真也是这样做的。最典型的是，他把达·芬奇的画象从胡子一直烧到脸的下半部，以获取一种对"形象"再创造的效果。

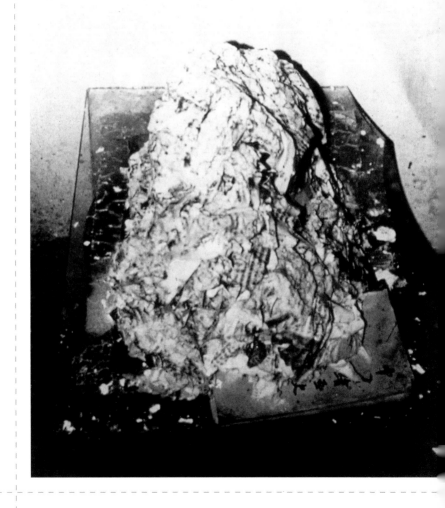

《中国绘画史》和《现代绘
画简史》在洗衣机里
搅拌了两分钟 1987.
12.1.（保持湿度）

14.厦门达达展览一角

杜桑曾在达·芬奇的作品《蒙娜丽莎》印刷品上画些小胡子来取笑，而黄永砯则调侃到达·芬奇本人的肖像上。

在被称为《画册改装——胡子最易燃》的作品上，永远地留下了黄永砯"反艺术"观念的不懈努力。而这正是"厦门达达——现代艺术展"不同凡响的地方。据当时身居福建的评论家范迪安在《关于厦门达达》一文中说：在黄永砯和其他"厦门达达"成员那里，"达达，是非艺术、反艺术的代名词，至少它意味着虚无什么、否定什么。"在高名潞的《中国当代美术史》中有一段评介或许更

能说明这个展览的性质："以'厦门达达'为代表的'反艺术'活动就是典型的艺术扩张运动。"换言之，它是以反传统艺术形态为特征的。

同年12月，"厦门达达"系列活动继续进行——美术馆里堆放了许多实物，如旧画框、沙发、手推车、大铁栅等等。这次展览行为"将非艺术品作所谓艺术程式化"的处理（图14），力图打破长期积淀在人们头脑中关于艺术品判定的潜在公式，"袭击"参观者的固有看法与视觉习惯。该展很快被要求撤馆，当黄永砅与其伙伴的"作品"撤离时，给已经画上句号的"厦门达达"留下了许多回顾和说法。

第十二节　　湖南青年美术家集群展
（1986．11）

1986年11月在北京中国美术馆举办的"湖南青年美术家集群展"是在同年10月"湖南第3届青年美术作品展"的基础上产生出来的。10月份的展览有54位青年艺术家近300件作品参展。之后，湖南省青年美术家协会从中选择部分具有代表性、原创性的作品，组织了这次包括六个群体的百余件作品的集群展。这次展览的主要策划者和组织者为邓平祥、李路明、邹建平等。

参与展览的艺术家包括六个在湖南的现代艺术群体的主要成员：磊石画会、《画家》群体、"〇"艺术集团、野草画会、立交桥画会、怀化群体。

集群展在北京的展出引起了评论界的强烈反响与关注。在展览期间

15.1996 年 11 月 20 日—30 日
在中国美术馆举办的"湖南青
年美术家集群展"的请柬

16.1996年"湖南青年美术家集群展"的组织者李路明（左二）、邹建平（右二）在"湖南第3届青年美术作品展"广告牌前

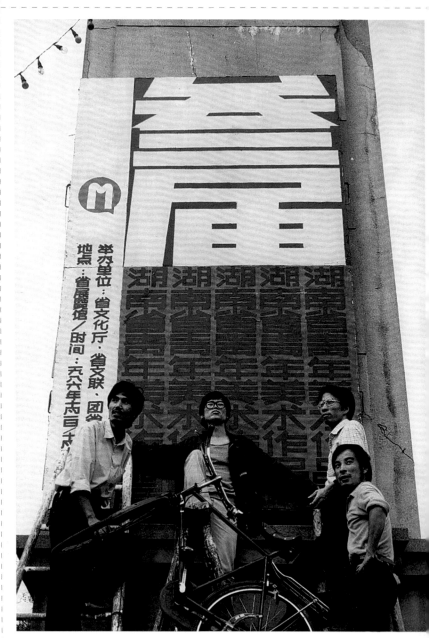

17.1986年11月在中国美术馆举办的"湖南青年美术家集群展"

（1986年11月25日），中央美术学院现代美术研究会邀请了集群展的主要成员举行了座谈会，进行了一场带有浓烈辩论色彩的有关现代艺术的对话。

集群展在'85思潮的基础上有了建设性的推进，因而认可这些体现了"现代的、个性的、本土的艺术形态"的作品"是新潮艺术有深度的发展"。而批评家栗宪庭在谈到这个展览时认为它"带有一些脂粉气，而'85新潮时的那种真诚、热情的生命冲动被淡化了"。但事实上，集群展无疑是对'85思潮的进一步肯定，这次展览究竟是"建设性"还

是"脂粉气"必须放在更为宏观的角度上来加以认识，一年以后出现的"大灵魂"与"纯化艺术语言"的讨论便是这个问题的理论上的进一步展进。

"湖南青年美术家集群展"有近五十名画家参加了展览，其中具有代表性的画家是：贺大田、袁庆一、邹建平、莫鸿勋、郑林、李荣琦、刘采、刘庄、吴德斌、刘云、付忠诚等，他们分别体现着六个艺术群体在现代艺术中基本追求和探索，在战略与风格方面，展览反映出湖南现代艺术家与当时全国其它地方的现代艺术家的异同，而由当时作为批评家身份出场的李路明撰写的展览《前言》对这次展览的意义进行了如下的界定：

"对自然，我们取认同与回归的指向；对自身，我们从生命本体出发显现自身力量；对传统，我们作破坏与重建的双重努力；对直觉与理性，我们崇尚前者淡化后者；对中西文化，我们努力于纵向与横向的沟通。在新潮中，我们保持独立的流向。"（图 15、16、17）

第十三节 湖北省青年美术节
（1986.11）

仿佛是在一夜之间，地处华中的湖北突然冒出了几十个艺术群体和以单位、部门为单元的美术作品展览。这些展览是在同一天同一时间在不同的地方同时开幕。这就是"湖北省青年美术节"。（图 18）

早在 1986 年，湖北省美术家协会便酝酿了以武汉为中心，遍及湖

北省青年美术节

HUBEI PROVINCE YOUTH ARTS FESTIVAL

Hubeisheng Qingnian Meishujie

M

18.有九头鸟标志的湖北省青年
美术节请柬

北各地规模宏大的湖北青年美术节。1986年
11月1日，湖北省美术节分别在武汉、黄石、
沙市、襄樊、宜昌、十堰等9个城市全面展
开，28个展览场地同时展出了50个艺术群
体、单位和个人的近2000件作品。在展出过
程中，同时也安排有学术讲座、艺术交流、幻
灯观摩和群众性娱乐等活动。仅武汉青年美
术家协会通过自筹资金，就推出了20多个美
术展览和近万人的游园活动。可谓盛况空
前、热闹非凡。

这些展览包括"直线方块展览"、"圆房
子画展"、"艺友画展"、"画展$\sqrt{2}$"、"流星
画展"、"方舟画展"、"三心二意作品展"、"红
色通道画展"、"湖北省美术院绘画雕塑展"、
"姜小松水彩画展"等一些比较有特色和影

响的展览。参展的艺术家基本上是思想活跃的年轻人，有些也是湖北美术创作的骨干力量，他们或多或少代表了湖北新潮美术的一些特征。如黄雅莉、傅中望、未明、严善錞、刘子建、吴国权、李邦耀、魏光庆、左正尧、罗莹、杨国辛、曹丹、黄邦雄、林玮、肖丰、宋叶中等等。

在湖北省青年美术节众多展览的基础上，湖北省美术家协会从中挑选出部分优秀作品，于次年4月24日与中国美术家协会在北京中国美术馆联合举办了"湖北省青年美术节作品选展"。

湖北省青年美术节的主要特征是动员广泛，规模宏大，群众性强，艺术家参展热情高，从而体现了特别宽松的地域特点和艺术气氛，具有十分广泛的地域性影响。

第十四节　　部落·部落第1回展
（1986．12）

几乎是在湖北省青年美术节方兴未艾之际，湖北美术学院一批年轻教师在本院推出了他们的新作，诉说着他们内心的真实想法。

这个独立于湖北省青年美术节之外的"部落·部落第1回展"以形象的符号、象征的手法，冷静而理智地陈述了他们对生命问题的特殊见解。这个见解首先见之于他们的宣言："平心静气地探索自己感兴趣的艺术，在现代艺术形态中成为脚踏实地的实践者，而不是冲锋陷阵的呐喊者和殉道者。表现本我、正视本我、评价本我、高扬生命，通过这些过程来完善自己。"

"部落·部落第1回展"参展的艺术家有：魏光庆、毛春义、田挥、陈顺安、曹丹、李邦耀、何立、方少华、郭正善、冯学伟、谢跃、董继宁、孙汉桥、范汉成、李微。

参展的80余幅作品包括油画、中国画和雕塑。这些作品除了具有新潮美术的大体特征，其语义中无不透出作者对生活和生命的思考。魏光庆、曹丹、毛春义、田挥和陈顺安的油画作品，主要是揭示现实社会中"本我"受到的压抑和扭曲。从《秘密的节庆》、《没有门的房间》、《色空》、《牛郎探女》到《没有见过海》等作品都表露出画家压抑的心态；李邦耀的《山泉》，何立的《育女与黑烟囱》等也存在着对生命感受的形象传达。在"部落"艺术群体其他方面的追求上，郭正善通过"陶土静物"醇厚的形式感中，可以体会到他对传统文化历史遗迹的思考；方少华在挥洒自如的表现主义风格中，寻求人性的自由；而董继宁的中国画大写意，则暗示了画家对哲学的关注……

不难看出，这批身在美术学院的青年画家通过他们的作品，给湖北省青年美术节和"'85美术思潮"的谢幕送上了一份厚礼。他们的作品主要体现在：以平实的心态参与社会生活；以不尽相同的风格，表现自己的艺术追求。

第十五节　　北方艺术群体双年展
（1987．2）

如果说"北方艺术群体"强调北方的粗犷与豪气，否定南方的"末

19.北方艺术群体展览一角中的作品展示

梢"文化，那么，他们所崇尚的理性精神，却指向了终极目标，那就是宏扬黑格尔式的"绝对"原则。"北方艺术群体双年展"就是通过绘画来扩张这些思想的重要手段。

该群体成立于1984年9月，主要成员由理事长舒群、副理事长王广义，以及任戬、刘彦等人组成。群体的鲜明性在于，他们组建伊始就常常集中在一起，研究文化问题，研究作为文化形态的艺术问题，尤其是研究与哲学相关的"人"的问题。所以，这个群体一开始就被烙上了十分明显的理性色彩，如王广义、舒群的作品，较能体现群体的精神

指向与理性追求，属于地地道道的理性绘画。

作为群体的主要组织者之一的舒群，撰写了大量论文，表明了北方艺术群体的艺术主张，激活了北方艺术群体的形象。他对哲学、文化和艺术进行了形而上的阐释，颇有"先天下之忧而忧"的悲壮气概。刊载在《中国美术报》1985年第18期，以名为《北方艺术群体精神》一文，实则是群体《宣言》的表白，其中体现了一种气概："我们的绘画并不是'艺术'！它仅仅是传达我们思想的一种手段。它必须也只能是我们全部思想中的一个局部。我们坚决反对那种所谓纯洁绘画语言，使其按自律性发挥材料特性的陈词滥调。因为我们认为，判断一幅绘画有无价值，其首要的准则便是看它能否见出真诚的理念。那就是说，看它是否显现了人类理智的力量，是否显现了人类的高贵品质和崇高理想。"

另外，北方艺术群体的一些思想、见解和观点，还散见于舒群其他的论文中，如《一个新文明的诞生》、《关于北方文明的思考》、《"寒代——后"文化的初步形成》、《试论新文明的权重意义》、《论"拉斐尔前派"的历史意义》、《为北方艺术群体阐释》；还有王广义的《北方文化对绘画的要求》、《中国北部的画家》、《艺术作为人类的一种行为》等等，可谓洋洋洒洒，大有一发而不可收拾之意。

客观地说，他们的理论及作品具有十分明确的特征，有人称之为"一股强劲的理性之风"。《中国美术报》、《画家》、《美术》杂志、《江苏画刊》、《艺术研究》都做了大量的报道。一时间，肯定与否定、赞同与反对，以及反对后的认同，认同后的反对不一而论。

展览费尽周折，终于在吉林艺术学院一间简陋的教室里被安置下来。(图19)舒群、王广义、卡桑、刘彦、倪琪、王雅琳6位作者的30余幅作品与观众见面了。当人们目视这些"理性"之作时，不知是否能感悟到他们宣扬的"理性之光"，以及那许许多多难以言表的画外之音？我们不得而知。《美术》杂志的编辑高名潞、中央电视台"美术新潮"栏

目摄制组、中央美术学院教师朱青生、周彦，以及吉林艺术学院和吉林大学的师生特意赶去参观了画展。但展厅里观众寥寥，反应冷淡。当然，他们办展的目的不在这里，而是希望通过他们的作品去印证"理性精神"的存在，以及北方艺术群体存在的必要性。

王广义被有些人称作"营垒中'制造图式的斗士'"，他的作品，图式鲜明，画面冷寂、静穆而单纯。他的《后古典系列》有较浓的文化思考，在变体的形式中，注入了对古典文化十分特殊的批判性阐释。舒群的《绝对原则》系列油画，共由4幅组成。画面空间意象有明显的秩序感，整个构图单纯、理性、规则，似乎在空间的延伸里，让人感到黑格尔所说的那个"绝对原则"的存在。刘彦的《时间的悖论》系列、任戬的《元化》、卡桑的《彼岸的钟声》、倪琪的《图腾柱》系列、王雅琳的《风景》，虽然画面风格不尽一致，但"理性主义"的指向还是十分明确的。

总之，在浩荡的"'85新潮美术"的进程中，北方艺术群体提出的"理性精神"，毕竟给我们留下了鲜明的印记。正如在黑龙江省美术馆召开的"北方艺术风格的回顾与展望"学术研讨会上，人们所认为的那样，"他们对开拓北方艺术创作和理论研究工作有一定的促进作用"。

不久，"北方艺术群体"中的主要成员如王广义、舒群、任戬、刘彦先后离开了哈尔滨，《北方艺术群体双年展》随着群体的解体而停办。

第十六节　　第一驿画展

（1987．5）

"第一驿"的原意是第一站，也是指人生旅途的"第一站"。这种解释十分吻合《第一驿》艺术群体的另一个别称"红色·旅"。

1987年5月20日，在艺术风格上被认为是"超现实主义团体"的"红色·旅"中的8位成员，40余幅作品在南京艺术学院展览厅里拉开了序幕。来自《美术》杂志和《中国美术报》的编辑、记者与南京艺术学院的师生共同参加了展览开幕式。

"红色·旅"的主要组织者丁方曾写过这样一段文字："我们在献身的严肃性中找到共同的支点。我们渴望在内心深处再创一个生命体。我们在涉向彼岸的旅程中获得了崇高。我们在与永恒碰撞时感应到召唤的神秘……"

这段文字是"红色·旅"艺术群体的"四项基本原则"，也是他们的共同理想与精神寄托，并最终形成了群体的艺术"宣言"，并发表在《美术思潮》1987年第1期上，题目为《红色·旅箴言》。"第一驿"画展充分体现了这个宣言的原则。

丁方1985年毕业于南京艺术学院油画专业研究生班。他的作品以其很有力度的画法，把他在西北的生活体验和经历，通过艺术形式表现出来，引起了观众的注目。评论界称他为"使命感极强，内在精神与情感充盈，具有使徒气质的艺术家"。他的《意志与牺牲》、《原创精神的

启示》、《剑形的意志》、《自我的升华》、《悲剧的力量》等都是他在这次展览中推出的新作，注入了他在"人类文化历史上和大人类精神的高度上对中国文化命运的深切关怀"。有评论说，这些作品是丁方的精神、思想的一次更为集中、成熟的展现。如《原创精神的启示》是"内聚的强力表现"的典型，明亮的色彩把铸铜般的质感塑造得坚实而稳定，静穆与动感在对比中似乎又在呼唤和祈盼一种崇高。伫立他的画前，不得不让人去揣摸画与作者一起跳跃的心。

杨志麟1978年考入南京艺术学院，后任南京师范大学美术系教师。在"第一驿"画展中，他创作了一批以布、夹板为材料的作品，像《红果实》、《夜兽之一》、《星座》等，将他对"人"的思考静化在可视的材料中。让观者惊诧的是，他的作品《星座》准确地把握了抽象的语汇。在"近乎'卍字微'式的平面结构，点与面恰到好处的搭配"中，有一种"完型"的直觉感。而黑底的运用，则透露某种神秘之感——意在传达出"夜的神寂与被桎梏的生命"。

杨志麟说："星星闪动然而又被如此地稳固在一定的位置中，就如同人的命运。"

其分六位成员：沈勤，江苏省国画院专业画家；徐累，江苏省国画院专业画家；柴小刚，江苏省连云港市群艺馆干部；管策，南京晓庄师范学校教师；曹小冬，江苏省常州市轻工科技情报研究所从事美术设计工作；以及群体中最年轻的成员徐一晖。可以说，他们都是各具特点而又目标如一的青年画家群。他们对精神与文化的关注，使他们走到一起来了。

"红色·旅"的特征在于，他们既遵从"精神力度"这个标准，同时又坚持各自所持的艺术观，形成多元互补的艺术风格，正如徐累说的："每个星星的存在才能决定星座的意义。"

"红色·旅"正是这样一个"星座"。

第十七节　　中国油画展
（1987．12）

与已往历次全国性联展或专题性展有别的是，"中国油画展"对所有参展作品没有规定主题。作品的评选、评奖采用了高考式的密封方法，反映出评委谨慎和宽容的态度。正如詹建俊所说的："我们没有偏见，没有狭隘心理，只是本着我们的宗旨。"

展览收到了比预期更好的效果，社会反应热烈。在"中国油画展"展出的20天中，观众突破13万人次，创了中国美术展览历史的新纪录。《文汇报》在头版头条，贯以"破大一统格局，创多元化新貌，我国油画创作步入新阶段"的显著标题，报道了这次展览的盛况。人们用"史无前列"、"盛大会师"来形容展览的规模。

在上海展出的"中国油画展"共有439件作品，是从全国各地7000余件作品中精选出来的。作者中有颜文梁、刘海粟等90岁高龄的老一代油画家，也有尚未毕业的20多岁的青年学生。入选的439件作品，风格多样，艺术语言个性强，打破了写实手法一统天下的格局。来自四川、湖南的乡土风情画各具特色；上海的都市画风格多样；内蒙古在传统的绘画风格中探索属于自己古朴、凝重的油画特征。来自各个不同地区所呈现出的作品，如抽象主义，达达主义，表现主义，超级写实主义，超现实主义等外来流派，应有尽有，几乎都可以在这里找到某种亲缘关系，尽管它们已被大大地中国化了。

　　获奖的15件作品和作者分别是：《晚年》，王征骅；《北方姑娘》，杨飞云；《蓝色的天空·灰色的环境》，陈文骥；《牧牛图》，马树青；《杜萨拉的牧羊女》，刘永刚；《红云》，沙金；《土地·蓝色的和谐，土地·黄色的和谐》，韦尔申、胡建成；《"一次义演"——红色名作"哥涅尼卡"》，俞晓夫；《馕房》，徐唯辛；《我的梦》，徐芒耀；《七里铺》，章晓明；《阿米子和牛》，程丛林；《冬日晨曦》，陈可之；《苗女》，李慧昂；《静物》，何大桥。

　　由此可以看出，展览中有两个值得注意的地方：一是少数民族题材大量出现，仅获奖作品中就有6件之多，但大都缺乏深度。二是对被舆论关注或是社会认可的作品风格的模仿，如以古典肖像式的作品居多。不管怎么说，这个展览意味着，中国油画终于可以扬眉吐气地办一次大规模的、比较集中的展示了。

第十八节　　徐冰版画艺术展·吕胜中剪纸艺术展
（1988．10）

　　在北京中国美术馆同时推出两位不同画种的艺术家作品似乎显得有些别扭，（图20）其实，他们都具有非常成熟的艺术观，并在各自领域有着广泛影响的艺术家。

　　徐冰的作品是由板刻的方块"文字"组成，标题为《析世鉴——世纪末卷》。与其说这是一些文字，倒不如说它更像是无数个符号组成的一部庞杂恢宏的天书。这些由谁也不能识别的文字组成的"天书"，具

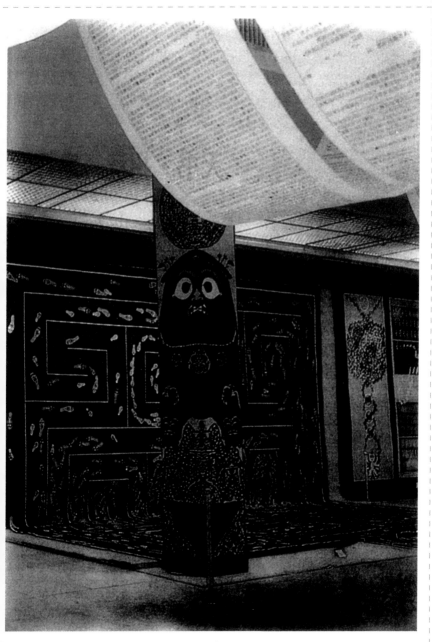

有艺术的节奏和韵律，显得十分"现代"，所以观众在试图去阅读它时，常常遇到来自多方面的障碍，或是"道不清、理还乱"的困惑。其实，徐冰的作品展示效果本来就不属于传统观念和视觉上的固定习惯，而是处在一个组合与变换同在的复数形式之中。这些"天书"后来又在台北展出，引起当地新闻媒体的强烈关注与报道。徐冰的这类艺术创作在1987年就曾经有过，他为中国长城协会主办的美展去拓印过一次长城，经过后期制作以版画作品的形式参展。据说他"用掉了300瓶墨汁、1300多张高丽纸和书画纸，还有一群人的辛劳"。进而完成了被人们称为"鬼打墙"的作品。

徐冰的艺术现象在现代中国艺术展览中是很特殊的，他那与众不同的作品和展览方式极具个性。与此对应的吕胜中在他的展览中，以他的剪纸艺术引起观众的兴趣。那占了半个墙壁的宏篇巨幅制作，彻底瓦解了人们对剪纸属于"小巧"的民间艺术的看法。作品中的"扩展欲同神秘意念同时升起"，创造出一种很具气势的张力效果。显然，吕胜中是把传统民间艺术的固有符号，作为自己现实感受的一种语言基础，再创意出生命感极强的语境来。

在吕胜中的作品中，不难看出艺术家的热情和对生命的回望。他的代表作品《彳亍》是独特的，那些似阴似阳的脚印托出了孤独和振奋，显得很有情致和哲理意味：生命总是在运动着的。

在这个极为别致的展览中，不论是徐冰还是吕胜中的作品，都充满着一种强烈的"前卫性"特征和超越传统的艺术态度。

第十九节　　油画人体艺术大展
（1988．12）

"人体"或人体艺术在中国历来是个敏感的问题。

北京1月的寒冬，由于"油画人体艺术大展"而闹得沸沸扬扬。展览一经开幕，等待参观的队伍排了1里路多长，大约25万人次的观众参观了画展。（图21）

国内外有50多家新闻单位相继作出反应，报道这个倍加议论的热门话题。这次画展创下了迄今为止的几项中国之最：最高的入场票价；最高的票房收入；最多的画册销售。终于，中国艺术家画的人体，有机会在最高一级的国家美术殿堂公开亮相。展览的现场气氛表明，"油画人体艺术"已远远超出了学科的专业范围，轰然介入到普通人的社会生活，打破了千百年来中国传统的"伦理道德"之围，成为人们簇拥观看的对象。

这是一个最能走近百姓，搅动情怀的美术展览。

时任文化部副部长的英若诚为画展剪彩。接着，他在中央美术学院院长靳尚谊和大展总策划葛鹏仁的陪同下，参观了展览。

新闻媒体表现出少有的热情。一方面是四处采访，搜集信息，充分报道络绎不绝的"人体艺术大展"；另一方面又赫然打出"北京人怎么了？"的大标题。与新闻界不同，美术评论界似乎见怪不怪，态度冷淡，迟迟没有作出反应。

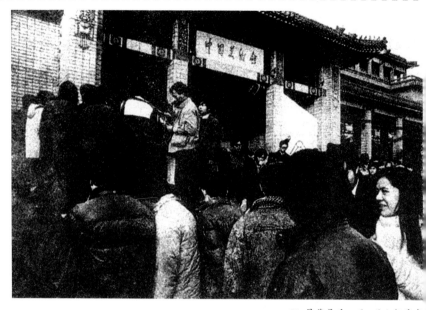

21.展览最后一天,观众似乎恋恋不舍地滞留在中国美术馆门前

　　展览中最引人注目的要算是"模特儿"的官司了。她们既是"画中人"、参观者,又是原告。1989年1月4日下午2时,北京市经纬律师事物所为两名模特儿的诉讼举行了新闻发布会。于是,一个模特儿"既情愿让画家描绘,又严辞控告画家"的故事发生了。而在此之前,展览主办人将靳尚谊、杨飞云等人的5幅作品从展墙上取下,理由是侵犯了被画者的肖像权与隐私权。

　　这个旨在提倡人体美,促进人体艺术发展的展览,留下了一些供人思考的东西。它在力图体现人体艺术价值,倡导健康审美情趣的同时,又引发出难以预料的法律干预和

社会振荡。尹吉男在他的《独自叩门》中有中肯的评述。

第二十节　　中国现代艺术展
（1989．2）

度过喧哗而又热闹的"人体艺术大展"之后的一个多月，人们仿佛觉得一个月前沸沸扬扬的场面还不够热闹，"中国现代艺术展"（又称"现代艺术回顾展"）隆重登场。它一开展，便使观众目瞪口呆，惊骇不已。

该展由《文化·中国与世界》丛书编辑部、中华全国美学学会、《美术》杂志社、《中国美术报》社、《读书》编辑部等单位联合主办。

展览缘起珠海"85美术思潮幻灯展"时，有人提议举办一次全国性的现代美术作品展览。这项提议很快得到响应。1988年10月，"中国现代艺术展"筹委会在北京成立，并向国内美术界发出《中国现代艺术展第1号筹展通告》。从2月5日至20日，为期半个月的"中国现代艺术展"在中国美术馆隆重开幕。《中国美术报》1989年第6期报道："展览在中国美术馆的1楼东厅、2楼和3楼的全部展厅举行，总面积为2200平方米。"展览经过特别的设计，"一、把装置、行为和波普艺术放在第一展厅，是想以强烈的视觉刺激，去冲击已往艺术样式给观众的审美惰性。二、2楼中厅强调一种宗教式的崇高气氛。无论在冷静的沉思中，还是在绝望的煎熬中，都执著着某种信仰的心态。这是1985年一直存在的思潮。三、把关注荒诞、理性的倾向集中于一厅，强调'冷'。四、2楼

东厅则强调'热'。无论是对痛苦的发泄，还是留恋生活的温情，情感表现是最突出的特点。五、反'85新潮的势头日盛，以纯化语言最具代表性。包括对水墨语言的探求，都放在3楼。"

占有中国美术馆3个楼层，6个展厅的"中国现代艺术展"，展出了来自全国各地知名的186位新潮艺术家，和数百件现代艺术的代表作。堪称"一次新潮美术的大集会，现代艺术的回顾展"。

该展的主要筹备人高名潞在《展览前言》中，对现代艺术作了如下的概括性："……现代艺术的灵魂是现代意识。现代意识即是现代人对自身存在状态以及与其相关的生活世界、宇宙空间的自觉体验和新的解释。这种意识形态的革命导致了现代艺术的文化扩张趋势，一方面它以多种材料媒介的拼合触动人们头脑中的社会文化、人类历史的片段经验，并使其经过联想的加工形成特定的文化图像。另一方面，它通过抽象的或具象的形象组合干预人的深层心理，挖掘人的生命本能，体悟对人的终极实在。于是，一件作品即是这样一个世界——或者是个个体生命、或者是人类历史、或者是一个社会文化的运动过程……"

然而，参加展览的作品却远没有这个前言那么理智。开幕当天，"运动过程"突然冒出了枪击作品事件、扔避孕套、洗脚、人孵蛋、卖海鲜等"行为艺术"，一下就让展览现场异常紧张热闹起来。据当时《中国妇女报》1989年2月15日报道："展览让众多观众目瞪口呆——一位中年观众说：'眼睛像被电弧光闪了一样，这是一个陌生的世界，这个世界很像一个杂货铺'。"类似的意见很多，据《中国文化报》1989年2月22日《来自观众的立体思考》一文写到："展厅里有本留言簿……意见有21条，赞同的2条，批评的18条，漫画批评1条。"在新奇的展览面前，传统的观画方式受到了挑战，千百年的文化背景与习惯积淀，使在大年三十开场的"中国现代艺术展"，同观众的欣赏习惯拉开了距离。当然，也会有近距离的沟通，当吴山专在美术馆门厅兜售他家乡的对虾

22.1989 现代艺术大展张念作品《孵蛋》

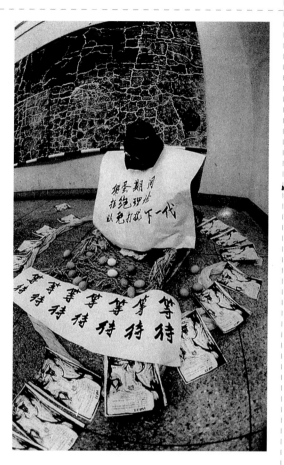

时，由于便宜，更成了热门货，连美术馆馆长刘开渠也一下买了30元份额的对虾……这不是"做生意"，而是吴山专命名为"大生意"的"行为艺术"。还有参展者张念，把一大张白纸套在自己身上，静坐在草垫上，四周布满鸡蛋，纸上写着"孵蛋期间，拒绝理论，以免打扰下一代"。张念说，这样做"是为了表现一种艺术个性"。(图22)已有名声的新潮艺术家几乎都来了，王广义、黄永砅、丁方、舒群、任戬、管策、毛旭辉、谷文达、冯国栋等。他们用各具特色的作品诉说着"艺术的个性"。

展览中最令人惊诧的就是"枪击事件"。画家唐宋和肖鲁俩人合作，用小口径手枪朝自己的装置作品《电话亭实物》开了两枪。一位美术理论家说："这下子可算轰动了！"很快，唐宋被公安局拘留。6个展厅被强行关闭，人们被撵到广场上，不许进入。（图23、24）

"枪击事件"终于以它激进的方式使中国美术馆闭馆3天。接下来，据说是中国美术馆、《北京日报》、北京市公安局分别接到一封匿名信，是用报纸上剪下的铅字拼贴而成的，上面写着"关闭'中国现代艺术展'，否则，将在中国美术馆三处引爆炸弹"。展览

23.唐宋、肖鲁1989现代艺术大展枪击《电话亭实物》

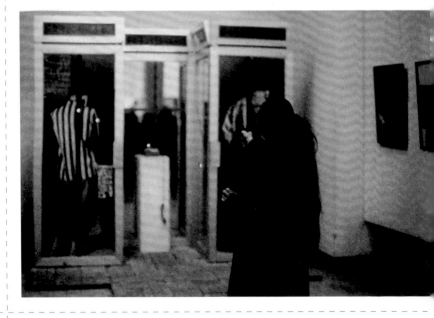

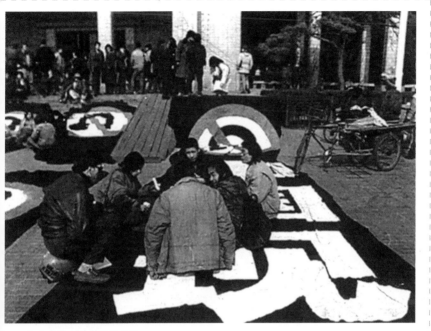

24. "枪击事件"后现代艺术展被迫关闭,人们在中国美术馆门前,久久不愿离去

又停了3天,经仔细检查,却是一场虚惊。最后才知道又是一次不知姓名的艺术家的"艺术行为"。

显然,这些突发事件并非展览组织者事先安排的,也是他们未曾料到的。"突发事件"的突现及轰动效应,大大超出了组织者的预料。他们本想回顾性地总结'85以来现代艺术的现状的初衷,却被艺术家毫无节制的"自我表现"给粉碎了。

"中国现代艺术展"布置得庄严、肃穆,中国美术馆大厅门前悬挂着3条巨幅黑白标志,是由扬志麟设计的极为醒目的"禁止调

中国现代艺术展

《文化:中国与世界》丛书
中华全国美学学会
《美术》杂志
《中国美术报》
《读书》杂志
北京工艺美术总公司
《中国市容报》

北京 中国美术馆 1989.2

头"的交通符号。它意味着新的、前卫的艺术在实验时只能朝前走，不回头。这就是标志中"禁止"符号的意图。（图25）

"禁止调头"的寓意，终于把人们对"中国现代艺术展"的感觉提升新的沸点。全国各地出现的上百个大大小小的"艺术群体"，似乎在这里找到了一个浓缩的表达。现在，我们掉过头来看，"中国现代艺术展"事实上为各地艺术群体提供了一个展示和反思的机会，提供了继续寻求深入发展的可能，给喜欢和不喜欢它的人，送去了一个评价和选择的空间。一切来自不同角度看法都可以从中找到可以评说的理由。因为艺术是个多元的，它的对象也是多种多样的。

从这个意义上说，"中国现代艺术展"是"'85新潮美术"的转折点，是中国许许多多新兴艺术群体艺术表达方式不可绕过的一个历程。

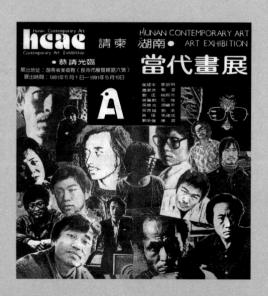

第三章

新一轮重建：多元探索

1990—1994

第一节　　概　　述

　　进入90年代，不可能再有像"中国现代艺术展"那样以"'85思潮"为主题的火热情形，美术界相继出现一股清理、反思"新潮艺术"的话题，既有上纲上线的批判，也有在艺术上的重新定位，或者是把"思潮"转化为深入的、具体的艺术探索。一时间，冠以传统的、现代的、后现代的、当代的作品相继并存。在艺术探索中，以"个性"替代"群体"，以"多元"取代"单一"已成为新的艺术时尚，并从真正意义上的"艺术多元"去反对单一化的"艺术专制"。对此，美术界把它称之为"89后现象"。

　　从1990年开始，上海市美术家协会主办了"海平线'90绘画雕塑展"，把艺术家平静的创作心态突现出来。"湖南·当代画展"通过思想清理，从单纯的模仿转入正面建设中国当代艺术的历史阶段。"'90当代中国画珠海邀请展"也在尝试使传统的中国画形态如何向现代艺术形态转换。在展览方式上，一家之言已成过去，尤其是市场经济理论的提出，激发了许多人的市场观念。画商、企业家、公司老板、艺术家、批评家，都参与到这个既有风险，又有利润可图的"冒险乐园"中来了。似乎在一夜之间，艺术赞助、艺术投资、艺术代理、艺术收藏接踵而来，艺术成功的渠道突然增加了许多，不再在已往一贯的"评选——展览——获奖"三部曲式的一条狭窄的过道上拼个你死我活。"广州·首届九十年代艺术双年展"率先拉开大幕，它以企业家投资、批评家主持，依托企

业，以市场为契机，企图建立一个以市场为运转机制，不依赖政府投资的"艺术市场"。接着，"美术批评家'85年度提名展"、"中国经验画展"登台，批评家终于从后台跨上了前台，成为九十年代美术界的新生事物。当然，其他学术性、专业性的展览依旧相继不断，如比较有影响的"张力的实验水墨作品展"、"中国油画年展"、"第2届油画展"、"九十年代现代艺术展"、"二十世纪·中国大型美术作品展"等等。

可以说，艺术与展览方式的多元化是90年代中国美术界的重要现象，它在一定的程度上，反映了中国社会正在由计划经济向市场经济转变的背景，因而，艺术品的生产与流通方式的变化，也会反映到艺术观念上来，它不是以哪个人的个人意志为转移的。

当然，任何新生事物的初兴都不可能是完善的，但是，这些初露头角的启示具有极其重要的价值。它开拓了人们的思路，开阔了艺术的视野，为促进社会的进步与艺术的发展起到积极的作用，并在1995年至1999年的展览艺术中得到进一步的延伸。

第二节　　湖南·当代画展
（1991．5）

1991年5月，为了对1985—1986年美术新潮进行有效的文化梳理，湖南青年艺术家在长沙湖南省展览馆举办了90年代第一个具有当代意义的"湖南·当代画展"。邹建平为该展的主要组织者。参展的画家为邹建平、莫鸿勋、李路明、萧洁然、吴德斌、姚阳光、刘云、刘庄、刘采、

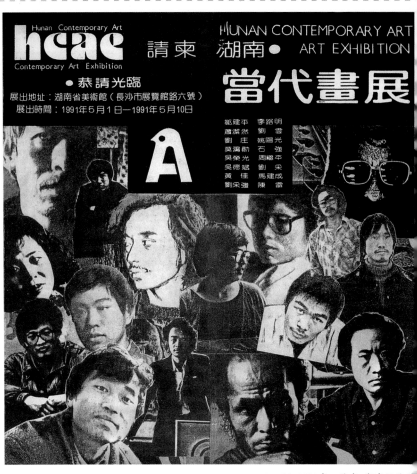

26.1991 年 5 月在 湖南长沙举办的"湖南·当代画展"请柬

刘采强、黄佳、吴荣光、周继平、石强等。为此展览专程赶来的当代艺术批评家和艺术家有邓平祥、李正天、陈侗、吕澎、易丹、舒群、魏光庆、李建国、赵冰、未明、曹丹、祝锡琨等 30 多人。"湖南·当代画展"已不单纯从审美的、道德的角度来判断它的得失，

它针指80年代现代艺术发展进程所担负的文化批判功能以及文化模仿或移植的创作取向作出结断，从战略上考虑应该进入正面建设中国当代艺术的历史时期，应推动一种多元健康的艺术格局的到来。90年代初湖南当代艺术家已十分关注将中国文化的遗产转化为当代意识，并选择了他们创作中的独特道路和个人模式。他们"遵循一种限制自由的当代规则，划定每个人选定的形象语言领域，努力于富有逻辑感的推进工作，是我们摒弃现代新潮进入学术状态的标志。"

这个阶段李路明创作了富有生命冲动和激情的《红树家族》、《种植计划》等作品，邹

27. "湖南·当代画展" 讨论会一角

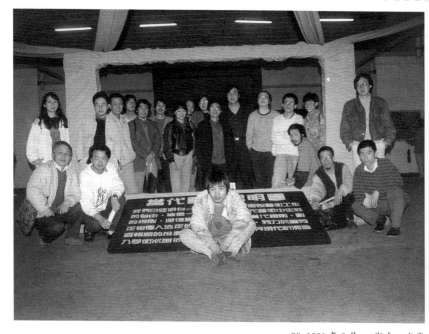

28.1991年5月，"湖南·当代画展"参展的艺术家与来自全国各地的批评家合影

建平的《神圣家族》系列从形式和内涵都提示了复杂而深刻的意义，为中国水墨画的创造提供和拓展了当代的可行空间。

　　作为中国中部的湖南艺术家，积极于将东方传统的文化积淀转换出来，用纯正的语言形式把我们对整个文化的记忆，通过形象呈现，他们的创造，为90年代中国当代艺术的发展提示了富有正面建设的意义。（图26、27、28）

29.1991年7月在北京中国历史博物馆举办的"新生代艺术展"的画家群像

第三节　　新生代艺术展

（1991．7）

　　1991年 7月在中国历史博物馆展出的"新生代艺术展"，是由批评家尹吉男、周彦、范迪安、孔长安及艺术家王友身共同策划而举办的。参展画家为：王浩、王华祥、王玉平、王友身、王虎、王庆和、周吉荣、王劲松、宋永红、朱加、庞磊、喻红、韦蓉、申玲、陈淑霞、展望。"新

生代艺术展"集中地反映了当今美术史中十分重要的部分，因为它集合了这个时代人的心态，这是一批20世纪六十年代出生的青年画家，人们不难体味出其中具有的一种轻松的调侃意味。

从外观上看，"新生代"画家的作品大多有具象的描绘，仅此一点，它们便具有了公众认同的可能性。与他们年长的长辈画家相比，这些画家在生活态度、创作心态、语言运用上都松动了许多。首先，面对世事、人生，既十分地投入又能超脱地予以旁观身份的审视；其次，艺术于他们已少了许多那种炼狱般的痛苦；艺术语言则选择或诙谐、或幽默、或插入某种插科打诨。它们组成一种滑稽却又调和的中西合璧的都市大景观。

新生代艺术是一个无可奈何时期的产物，它利用了学院写实主义的技法将"无意义的精神状态"表现得非常充分，为之后"玩世现实主义"的出现和产生提供了前期的精神准备并铺垫了道路。它通过照相式的写实，表现式的写实，观念式的写实为历史留下了这个时期的社会形象的证据。（图29）

第四节　　中国油画年展
（1991．11）

"中国油画年展"于1991年11月15日在中国历史博物馆和东方艺术厅两地同时展出，显然，这是继1987年举办的"中国油画展"之后又一次较大规模的全国性油画展览。从展览的背景来看，它已与1987年的

情况有所不同。首先，随着油画的交流活动日益频繁，人们对油画艺术的认识已逐步趋向成熟；其次，中国已涌现出一批30岁出头的优秀艺术家；再次，中国油画为人们所熟悉，声誉有所提高；另外，油画市场的兴旺与收藏对油画家也起到了一定的推动作用。因此，这次展览，在一定成度上体现了这些因素的变化，同时也体现了艺术在市场中的价值。

这与当时"中国油画展"展出的时候有不可同日而语之处。

"中国油画年展"的主办单位是《中国油画》编辑部、《江苏画刊》编辑部、中国艺术研究院启明艺术公司、东方油画艺术厅和青岛电视机厂。由学术机构、出版部门、企业经营单位协作、通过互惠互利来承担和完成一个大型的艺术展览，意味着中国人对艺术的态度有了根本性的改变，也意味着中国艺术的展览方式有了明显的改善，由此带来的信息无疑有着积极的意义。

以这种协作方式举办展览，是艺术品与市场流通相结合的一种尝试，其构想与操作都是可行的。实际上，进入九十年代，这已不是新鲜的话题。

从"中国油画展"到"中国油画年展"为人们画出了明晰的线条：一是众多油画作者已经形成较为雄厚的创作队伍；二是担任油画年展评委的中国美协油画艺委会是一个比较开明、公正的班子，具有一定的权威性。它使中国油画创作在比较明确的目标中延续、发展，不断促使新人辈出，进入健康的良性循环。从"'91中国油画年展"开始，以及相继举办的"'93中国油画年展"、"'95中国油画年展"、"中国油画双年展"，推出了一大批30岁左右的年轻油画家。在以后的数年间，这些青年画家一直是中国油画创作的中坚，未来的希望。

展出的177幅作品，是评委从全国各地选送的4000余件作品中认真评选出来的，有15幅作品获奖，大多是30岁左右的青年油画家。

主办者希望通过一定的组织形式，将"中国油画年展"以不同的方

式延续举办下去。1995年，首先在北京成立了正式注册的"中国油画学会"，接着，其他重要创作省份如辽宁、四川、广东、湖北、西安、上海、重庆等地，以美术学院为中心，相继成立了地方性的"油画学会"作为中国油画学会的团体会员，从此构成了"中国油画年展"的核心创作队伍。

第五节　　首届实幻画巡回展
（1991．12）

实幻画对绝大多数观众来说还是一个陌生的字眼。《艺术广角》编辑部、深圳国际旅行社画廊，把这个"新型的艺术"带给了观众，让90年代本是多姿多态的生活有多了一道艺术的景观。

展览在北京东城美术馆、中央美院附中展览馆展出。作品里包含了设计、构思和材料制作。如黄岩的《网系列》之三，手的造型与网的交错，形成一种很和谐的构图，具有现代设计的巧妙悬念，是其他绘画艺术难以表达的。陈国标的《金属和纸带》，王长百的《印刷品·哲学辅导》，关大我的《纹痕系列》都能各抒己见，颇有个性，为人们了解这个"新型艺术"的面貌创造了机会。

"实幻画"的英文翻译为SHOW OF IMAGERY OF OBJECT（可想象的物体显现）。自1989年以来，作者们在实物拓印的基础上，通过大量的艺术实践，逐渐发展成为一种具有绘画创作思维的拓印艺术。《中国美术报》、《艺术广角》、《画家》、《美术界》等报刊有专门介绍。海

天出版社出版了《实幻画集》。这些资料同年参加了"北京西三环艺术研究文献（资料）展"。

据展览举办者介绍，实幻画的创作不是来自习惯性的感受与认识，而是在拓印行为过程中的思维结果。它是"一种新的与现实相接触的方法。一种接触现实的手法，便包含着一种思想，如果能摆脱习惯意识的限定而尊重它的话，现实便会在其上发出另种声音，呈现出新的相貌。它的真实直接来自自然。这真实不追求接近人眼的视觉，而是减少人为参与的结果"。

或许它"发出另种声音，呈现出新的相貌"正是"首界实幻画深圳·北京·香港巡回展"不同于其他展览的特点所在。

第六节　二十世纪·中国大型美术作品展
（1992．1）

由中央美术学院、中国美术馆联合主办的题为"二十世纪·中国"综合性的大型美术作品展览，于1992年1月7日在京举行。展览全部是中央美术学院教师创作的作品，包括中国画、油画、版画、壁画雕塑等，总数有600件之多，洋洋洒洒占满了中国美术馆一楼全部展厅。

展览由"藏品陈列"和"新作展览"两大部分组成。第一部分绝大多数作品是80年代以前创作的，具有一定的历史回顾性质。如徐悲鸿的《愚公移山》、蒋兆和的《流民图》、董希文的《开国大典》、王式廓的《血衣》等著名作品。第二部分有300余件作品，大都是近几年的新作，其

中半数以上是首次公开展出。如冯法祀与申胜秋合作的《南京大屠杀》等作品。

中央美术学院院长靳尚谊在谈到该展的情况时说："'二十世纪·中国'美展，是中央美术学院教师约半个世纪以来代表性作品的一次检阅。我们把展览冠以'二十世纪·中国'这样一个重大的标题，是为了强调艺术与这个时代和祖国土壤的密不可分的联系。"

由此，可以看出主办者的主要意图在于展示中央美术学院教师与时代密不可分的创作关系和艺术成果。同时，这个意图还在于烘托这样一个主题：新老艺术家共同集合在"二十世纪·中国大型美术作品展"的旗帜下，以承前启后、继往开来的作品展示和总结，体现学院艺术的整体艺术风貌。

第七节　　广州·首届九十年代艺术双年展
（1992．10）

"广州·首届九十艺术双年展"，以它特有的方式开启了与长期以来形成的展览模式完全不同的另一扇大门。透过这扇被打开的大门，我们看到了艺术品与市场相互关联的许多因素。它包括艺术投资的来源及其环境；艺术与市场；艺术社会化与法律制度；评选制度与运行机制等等。

在市场经济刚刚兴起，艺术将如何对待这个既充满风险，又充满诱惑力的"宠物"时，"双年展"率先进行了大胆的尝试。由它开启的大门，首先面临着艺术与市场的关系，包括艺术家如何面对市场，艺术展

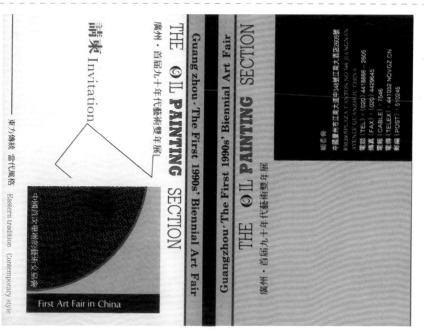

30.广州·首届九十年代艺术双
年展请柬

览在商品经济社会里的运作技巧，以及艺术
将面对的"社会化"与法律关系等等许多问
题。

在这样的情形中策划一个大型美展，不
仅需要魄力，而且也需要胆识与机智。该展
的策划及主持人吕澎，在寻到一线契机时，
大胆筹划了"广州·首届九十年代艺术双年
展"。（图30）与其他展览不同的是，该展览
在具体运作方面，正如吕澎所言："'双年展'
不同于中国大陆过去的任何一次展览。在操
作的经济背景方面，'投资'代替了过去的
'赞助'；在操作的主题方面，公司企业代替

31.1992年8月25日评委们在炎热的气候中赤膊上阵，开箱检查参展作品

了过去的文化机构；在操作的程序方面，具有法律效力的合同书代替了过去的行政'通知书'；在操作的学术背景方面，由批评家组成的评审委员会代替了过去以艺术家组成的'评选班子'；在操作的目的方面，经济、社会、学术领域的全面'生效'代替了单一的、领域狭窄并且总是争论不休的艺术'成功'。"

在展览的组织结构和评选程序中，该展组委会成立了两个重要的委员会，一是评审委员会；二是资格鉴定委员会。（图31）与以

往不同的是，这两个委员会都是由在国内有影响的中青年美术史家和批评家组成。陈孝信在《"双年展"鉴定评审工作总结报告》中介绍说："全体评委、鉴委委员经过充分讨论，最后用投票方式认定了本届'双年展'的评审机制。其要点是：（1）由全体评委（包括艺术主持在内）、鉴委成员在内一起参与初选工作，在600件送展作品中确定400件入选作品。（2）原则上由评委会提名，总数不超过100件。（3）每个评委成员可提出27件提名奖作品，并写出《评审意见书》。（4）全体评委成员（包括艺术主持）和3名鉴委成员（学术总监、鉴委主任、副主任）对100件提名作品进行投票表决，按票数多少确定其中54件作品，连同全部评委意见书一起递交艺术主持裁定。艺术主持在54件最后提名作品中裁定出文献奖（2名）、学术奖（5名）、优秀奖（20名），即27件正式获奖作品作为终裁结果予以公布。

"概括起来，这种评审机制可称之为：以艺术主持为中心、评委和鉴委共同参与的三级评审制。也就是通常所说的民主集中制。"

在设奖范畴中，该展没有遵照其他展览的设奖惯例，而是设立了艺术作品具有鲜明的文化针对性和历史启示意义的"文献奖"；以艺术作品具有相当学术成就和社会影响力的"学术奖"；以及艺术作品具有一定艺术效果与风格特征的"优秀奖"。经过认真评选，"文献奖"有2名：王广义的《大批判——万宝路》，李路明的《今日种植计划·四季延异A、B、C、D》（四联）；"学术奖"5名：毛焰的《小山的肖像》，周春芽的《黑色的线条·红色的人体》，尚扬的《大风景——赶路》，舒群的《同一性语态、宗教话语秩序》（三联），魏光庆的《红墙——家门和顺》；"优秀奖"20名：毛旭辉的《'92家长大三联》（三联），王劲松的《又是一个大晴天》，石磊的《一定要把房子盖好》，叶永青的《大招贴·中国版和海外版》（二联），刘虹的《自语》，任戬的《集·邮——欧洲系列》（32幅），李邦耀的《产品托拉斯》，冷军的《捆着的亚麻布》，陈雷的《辫

子症结·生物工程之三·观察与对话》，何红蓓的《夜莺》，张晓刚的《创世篇》（二联），沈晓彤的《红红的那些人》（六联），宫力龙的《腊月二十九，去狗柱儿家送"福"的春秀儿》，韩冬的《室内·人物》，韩斐的《有牛车的风景》，葛震的《永无终结的演奏》，曾梵志的《协和三联画》（三联），曾晓峰《房子的变相》，管策的《一个模糊的概念》，戴光郁的《真伪难辨的石涛先生》（三联）。这27幅获奖作品，全部由深圳东辉公司以100万元的价格收购。（图32）

32.画家和来宾在展览开幕式前合影留念

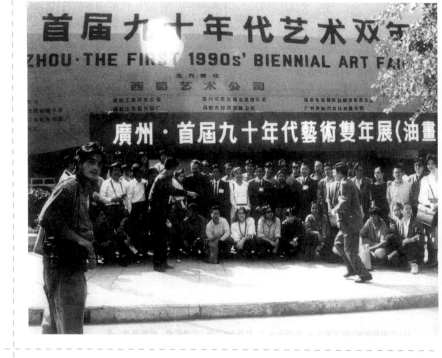

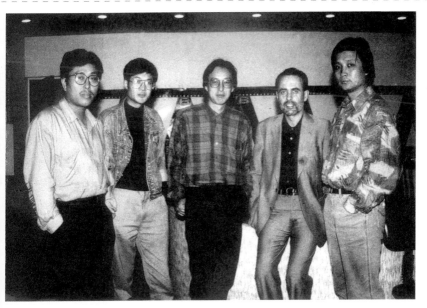

33.双年展艺术主持吕澎（左2）与部分评委杨小彦（左1）、易丹（中）、黄专（右1）以及BOMAMI（右2）合影留念

除此之外，这届展览还出现了以湖北为代表的"湖北波普"现象；以湖南为代表的"湖南新形象"作品；以辽宁为代表的"东北写实"绘画；以及带有全国倾向的"新具象"、"新表现"和"综合材料"等绘画风格的作品。

参与这次展览活动的批评家分为艺术评审委员会和资格鉴定委员会。鉴委会成员有：皮道坚、彭德、殷双喜、易英、陈孝信、杨荔、顾丞峰；评委是：杨小彦、严善錞。这次展览还存在许多有待改善的缺憾。在展览即将结束之时，由于投资渠道不够通畅，以至不少作品没有按获奖金额兑现及退还作品，造成了许多负面影响。加上投资环境不

能保障，市场机制的制约等方面的原因，连续举办第2届双年展的计划也成泡影。对于"市场"的过分依赖或认识不足，都会导致致命的失误。(图33)吕澎在展览之后的反省时说："回顾'双年展'的整个筹备、组织、操作过程，觉得有许多经验与教训只得总结。"这的确是他的肺腑之言。

有关"广州·首届九十年代艺术双年展"的详细评奖过程和工作记录，全部收入由四川美术出版社出版的《理想与操作》一书的"评审学术文献中"。

第八节　　美术批评家'93年度提名展
（1993．6）

批评家介入艺术展览，成为90年代的一个十分重要的艺术现象。继"双年展"之后，经过认真的筹备，"美术批评家'93年度提名展"（水墨部分）于1993年6月29日在中国美术馆开幕。据当时发出的新闻稿记载："美术批评家提名展作为国际上通行的展览方式，在我国还是首次。我们采用集团批评的方式，对艺术家进行提名、研究和学术定位，并通过展览和广大观众见面。"

这届"批评家提名展"由郎绍君主持，参加提名的批评家有：北京的水天中、刘骁纯、刘曦林、邵大箴、李松涛、易英、殷双喜、栗宪庭；广东的皮道坚；湖南的邓平祥；四川的王林、吕澎；上海的卢辅圣；内蒙古的贾方舟；湖北的彭德。被批评家提名的17位画家中，有15位参

加了展出，他们是：北京的周思聪、王彦萍、陈平、田黎明、张立辰；南京的江宏伟、朱新建、常进；天津的李孝萱、何家英；浙江的曾宓、陈向迅；陕西的罗平安；深圳的李世南和内蒙古的海日汗。他们共拿出150件代表作参加了展出。

参加展览的作品是在批评家提名的基础上，用投票方式决定本届展评活动的主持人和参展画家的名单，然后，由主持人选择3位批评家共同组成4人决审委员会。根据王林整理的《美术批评家年度提名展备忘录》的记录，"提名展表现了美术批评家的责任感。艺术批评家应当为鉴赏、收藏、艺术品位的衡定、艺术的市场价值作出自己的贡献"。在该展的《展览前言》中，还有更明确的表达："提名展乃是一种新的尝试。它首先是一种批评活动，旨在提高中国美术批评水准和介入创作的力度，其主要方式是通过集团批评，对当前较突出的中青年艺术家进行集中展示、研究、品评和学术定位。"

展览中的作品既有新作，也有旧作。但从作品的风格特点和表现手段来看，大体上还是能够代表参展画家的艺术水准，在总体面貌上可以反映出这一代人中国水墨画探索的趋势和艺术追求。美国芝加哥大学的一位教授在关于中国美术展览形式变迁的演讲中，对"提名展"带来的展览方式变化给予了一定的重视和介绍。

展览主持人郎绍君在陈述该展时说："本人认为，'提名展'对扩展中国展览方式、突出批评家作用起到了积极作用。'提名展'所选的15位画家，大致是经住了历史考验的。"但是，美术界却另有微词。《江苏画刊》、《美术报》等争鸣文章如潮，并把有些不能代表中国画创作水准的画家参展，归究美术批评家"鉴赏力低下"。

曾任第1届"批评家提名展"主持人的郎绍君事后说："集团式提名与批评颇有局限性，我从第2届提名展起，退出了提名批评家的行列"。王林在"备忘录"中写到："关于提名展，议论颇多，说法不一，以备

忘录形式公布其来龙去脉，有利于对这一展览方式的研究。"这多少表明了"提名展"的慎重态度。

如果对这次展览作个小结，我们认为："批评家提名展"由批评家出面主持、组织、参与提名、评选和推介画家，由企业家负责投资和经济运作，被提名画家以其代表作积极参加。也就是说，批评家担负学术活动，企业家负责经济操作，画家提供作品。在国际惯例中，比较大型的美术作品展览，主要还是由批评家而不是画家来主持，由批评家确定主题并参与其学术活动。"广州·首届九十年代艺术双年展"在国内首开这一国际惯例的先河，"批评家提名展"继而应之，此后，这种方式基本已上被大部分画家认可、接受。但是，必须承认，虽然"集团式"的推介方式需要修改，批评家的选择也不一定准确，但错并不错在这种模式。

必须看到，我国美术展览还缺乏规则，制度也不健全，投资环境还不完善，况且，批评家主持展览的经验不足，这些都需要逐一改进。也许是这些原因，"批评家提名展"举办了两届之后便宣告夭折。

第九节　　"中国经验"画展
（1993．12）

"中国经验画展"于1993年12月10日在成都四川美术馆展出。该展由美术批评家王林主持。参展画家有：毛旭辉、王川、叶永青、张晓刚、周春芽（图34）。这5位在80年代就已崭露头角，1989年后一直活

34.艺术主持王林(中上)与"中国经验画展"成员叶永青(左上)、毛旭辉(右上)、张晓刚(左下)、王川(中下)、周春芽(右下)合影留念

跃在中国当代画坛,是很有影响的画家。主持人王林介绍说:"90年代中国美术进入自觉、自为和充满矛盾的转型期。面对当代文化的形势行情、表层化和享乐主义倾向,这些画家不是随波逐流,而是在关注文化现状的同时,保持着精神的独立性和批判意识。毛旭辉在作品中揭示了隐藏在历史、政治、商业和日常生活背后的无所不在的权利问题;王川用简括、普遍和永久的几何形距离,一次性消费的社会现实和虚无主义,表现出精神运动的悲壮;叶永青集'文革'和商业图像于一体,以历史观照和深度体验,揭示

了政治神化解构的全过程；张晓刚以内心独白的方式，记录了当代中国知识分子艰难而又坚韧的心路历程；周春芽则回溯传统，以天人合一的审美体悟来抵制肤浅、瞬逝的流行文化。"

他们的创作显然不属于风格主义，或者是唯美主义，而是一种属于知识阶层"先天下之忧而忧"的忧患意识的表现，或者说是发泄。用王林的话讲，就是"深层体验"的经验表现。他说："90年代深度绘画（或称当代表现主义、经验表现主义），以生存状态和现实 —— 人文环境、历史 —— 文化环境，以及自然 —— 生态环境的联系性为前提，执著于个体精神的独立性和创造性，在不脱离现实人生的同时，保持着对直觉、情感、梦幻、潜意识等主观体验的深度，保持着历史主义和人文热情，在人生的焦虑中保持着的勇气，而不是认同宿命和本能，在现状中随波逐流。"如此说来，"中国经验"所要表达的，实际上是他们这些艺术家思考和思辨的结果，并把他们的体验融化在作品中，成为具有很强的主体意识与个性的"窗口"。透过这个窗口，才能作出宽阔而有纵深感的观照。这是"中国经验展"的重要特点，也是人们认识这个画展的着眼点。

第十节　　中国当代艺术研究文献（资料）展
（1994·5）

进入90年代，有关"文化转型"的话语常常挂在人们的嘴边，而处在转型期的中国美术又如何呢？这是许多美术家与批评家关注的主题。

作为旨在呈现中国当代艺术创作的"中国当代艺术研究文献（资

料）第3回展"继1992年在广州美术学院举办的第2回文献（资料）展之后（图35），于1994年5月2日在上海华东师范大学图书馆举行。与前两次有关绘画和雕塑文献资料展的情况有些不同，第3回资料文献展的主题是：装置——环境——行为。这个专题性的艺术分析展览采用文件资料和录像幻灯相结合的形式，汇集了海内外几十位艺术家自90年代以来创作的装置艺术、环境艺术和行为艺术，并通过一定的研究与剖析，向人们展示中国当代艺术创作中的多元格局。

以文献资料方式构成的展览有着鲜明的

35.1992年10月王林在广州美术学院图书馆举办"中国当代艺术研究文献（资料）展"开幕式上

史料特征，它不仅通过资料的实况来贴近观众、沟通信息，而且还在很大程度上体现了新时期意识形态的特征。汇集国内外90年代以来的装置、环境和行为艺术，通过录像播放就需要十几个小时。由于这类作品大都属于一次性和非移动性的偶发创作，所以显得特别珍贵，记录的手段就显得特别重要。

在文献资料的展示与观摩期间，主持人还召开了以"转型期的中国美术"为主题的研讨会。王林、殷双喜、吴亮、王南溟、陈孝信、顾丞峰等理论家提交并宣读了论文，来自全国各地的50余位艺术家、批评家参加了研讨会。

研讨会比较集中地涉及到这样几个方面：1．转型期的当代艺术如何应对社会发展，如何实现表达意义上的"媒体变革"？2．在转型过程中对艺术激进和保守主义倾向的认识和如何产生相应的"新的艺术价值判定标准"？3．当代艺术是否和当代社会商品经济与消费者文化合拍，并如何超越高雅文化与通俗文化的边界，填平前卫艺术与大众文化之间的鸿沟？4．如何看待当代艺术的"破坏性"、"表演性"和无节制的"随意性"，以及艺术家与非艺术家的区别和特点等等。

由此可见"中国当代艺术研究文献（资料）第3回展"主持人的主要意图和力求解决的一系列与当代有关的诸多问题。

第十一节　　张力的实验——'94表现性水墨展
（1994．8）

由艺术家发起、策划的"张力的实验——'94表现性水墨展"，从确立"张力"与"表现"这两个重要的水墨特征入手，希望在中国画的创新中赢得一席之地，成为人们注目的"水墨艺术"新流派。（图36）

1994年8月30日，该展推出了李洋、海日汗、陈铁军、朱振庚、龙瑞、杨刚、贾浩义、王彦萍、张进、武艺10位画家的新作。由于作品具有较强的视觉效果，对中国画的创作产生了不大不小的冲击波，从而再次掀起了"水墨画"探索的浪潮。

展览有两个明显的值得注意的倾向：

其一，逆反传统文人画，特别是正统文人画的崇古与遁世和与世无争的倾向。而是介入社会，干预生活，寻求表现，与欧美20世纪的表现主义风格合流。

其二，不满足于传统文人画，特别使正统文人画纤弱细致的视觉效果。而是借鉴西方油画，特别是近、现代油画色彩、造型和画面布局的力度，在水墨画中进行语言和视觉张力的探索。

据陈铁军答《美术报》记者问中说："展览重表现，重视觉张力和心理张力。"这是画展的基调。显然，它是对"前一时期美术界的现象进行一次文化上的批评与干预"，"直面生活，变弱为强"。正是在这一倡导的延伸下，时隔1年之后，即1995年11月1日，在同一地点——

36."张力的实验展"总策划陈铁军（左）与艺术主持刘骁纯（右）、批评家贾方舟（中）在展览现场合影留念

中国美术馆，艺术家们再次推出了自己的作品，取名为"张力与表现水墨展"。艺术主持是刘骁纯，总策划是陈铁军，参展画家有：龙瑞、陈铁军、李孝萱、杨刚、李老十、刘进安、刘子健、张浩、阎秉会、刘二刚、张立柱共11人。应该说，上一次的展览是提出新问题的展览，而这一次的展览，是关于张力和表现的规范性的展览。也就是陈铁军强调的"戴着镣铐的舞蹈"。陈铁军在答《美术报》记者问时又说："因为学术上对张力的切入点不同，所以，在画家人选上发生了变动。在'张力的实验——'94表现性水墨展'研讨会上，到会的理论家、评论家希望我们从全国范围挑选画家，所以，这次我们是从全国范围来选择符合标准的画家。"

这个挑战性的展览使"美术界为之一振"，它很快为中国画的探索注入了一种新的活力。如果概括地为他们执着追寻的全貌下一个定语的话，那就是——提出相关的学术问题，并引起人们的思考。

4年之后，于1998年9月又一次拉开了"'98张力表现水墨开放展"的大幕，（图37）这次，他们力图在学术上强调中国水墨画笔性的表现与内在张力；画面结构的力度与作品社会化的复归；水墨画水性因素与新材料的对抗与协调。这个3个主题——"张力表现已经作为一个大C□的品牌被我们所运用，张力表现每次展览其主题都是现出某种流派画种

的不稳定性，这恰恰使她充满生机与活力"。

参展画家除了创始人陈铁军和参加过前两届展的刘子建、龙瑞、贾浩义、杨刚、朱振庚之外，还加入了引人注目的袁运生、石齐、童振刚和王天德。

37."张力与表现水墨展" 的广告牌耸立在中国美术馆广场旁

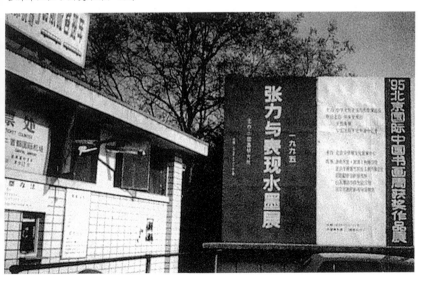

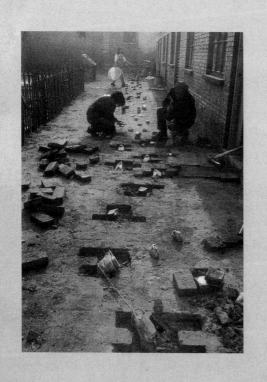

第四章

从多元到个体的世纪跨越

1995—1999

第一节　　概　述

翻开这个时间段的艺术展览材料,迎面扑来的是人们对一个即将过去的 20 世纪,和一个即将到来的 21 世纪的种种感怀。许多展览都给人这样的印象:在两个世纪的交替过程中,尽力塑造出一种跨越的姿态。这种跨越是以突出的个性特征呈现出来的。

从 1995 年开始的艺术展览,概括起来不外是三大倾向。一是规模较大的探索性、总结性的现代美术作品展览。如"首届当代学术邀请展"、"中国当代美术 20 年启示录"、"当代中国山水画·油画风景展"、"世纪之门:1979—1999 作品展"等等。二是许多延续已往展览活动的展览,继续以强劲的势头发展。如 5 年一度的全国美展,纪念、庆典性的美展,香港、澳门回归展,以及"肖像艺术百年展"等等。三是更多小型的具有前卫性的展览再次涌现出来,它们比起'85 思潮时期的作品,具有更多的个体特点和时代气息。如"都市人格·1997"艺术组合展、"现在状态展"、"卡通新一代"、"纯粹个人"作品展、"边缘视线·'96 江苏青年艺术家架上油画新状态展"、"新社区·保定 8 人展"、"空间与视觉"、"生存痕迹·'98 中国当代艺术内部观摩展"、"9 女人画展",以及"漂移的平台——'99 青年雕塑家作品展"、"对话·1999 艺术展"、"'99·南京——当代油画学术交流展"、"视网 99 艺术作品展"以及王鲁炎的"'95·自行车"等等。展览的多元性得到明显的体现,而且艺术个性特别突出,具有跨世纪的强劲势头。

实际上，早在1994年刚刚来到的时候，北京的艺坛更是步履匆匆，火爆异常。这一年，美术展览正在发生悄然的变化，许多作品把过去调侃、反讽和无聊的状态，转化为更深层次的艺术探索和艺术实验的轨道上，由此延伸开来。无论是评论还是批判的态度，无论是思想观念还是艺术行为，人们都开始把目光转向新的视野，艺术家都在寻求属于自己的个人位置。时间如梭，大家不愿再把精力耗费在毫无意义的争论上。

首先是继1994年"水墨画"的探索在全国各地展开，有关中国画的讨论沸沸扬扬。抽象水墨画、重彩写意画、都市人格画等等应运而生。其次是油画、雕塑、工笔画、水彩画齐头并进，在艺术个性和语言风格上更加完美，趋于日渐成熟的特征。再次是许多装置、行为艺术、卡通艺术和视觉媒体艺术，更加注重在中国文化背景中扩展空间，采用易为人们接受的方式和社会勾通的渠道来展示它的面容。

从展览的角度来说，有些十分新鲜的展示活动值得一提。如上海"国际传真艺术展"，北京"生存痕迹内部观摩展"、"'艳妆生活'与'大众样板'展览"，杭州"1996年现象·影像"录像艺术展，西南"'水的保卫者'环境艺术展"，南京"开放的语境·'96南京艺术邀请展"和正在尝试阶段的"电脑图像艺术"等等，都为我们开拓了新的艺术思路。它将使"艺术"的概念逐步向社会延伸，逐步扩大。兴许，不久的将来，它将成为美术洪流中的一支主要的生力军，使其他艺术种类刮目相看。

另外，从1996年开始，艺术市场日渐兴旺。北京瀚海、中国嘉德、上海朵云轩3家龙头艺术品拍卖公司频频举槌，总成交额已达近7亿元人民币。许多初具规模的收藏机构和画廊正在崛起。

随着社会的进一步开放，中国艺术将以多元的姿态进入国际，进入新的20世纪——这几乎是谁也不能逆转的历史潮流。

第二节　　　'95中国艺术博览会
（1995.8）

　　以往的商品交易会没有绘画艺术的位置，因为在人们的心目中，艺术品只是作为审美对象而存在，绝对不是商品。随着改革开放和市场经济的逐步成形，这一传统观念被打破了，中国美术作品开始大量流入市场，由此导致"艺术商品化"的讨论。1989年郑胜天在《美术》杂志第3期上首先提出"艺术也是一种商品"的观点，到了90年代，容忍艺术"商品化"而反对"商品画"的观点在美术界还依然存在。但是，不少艺术家和展览主持人对艺术品以商品的方式走向市场仍然怀有信心，"中国艺术博览会"就是其中一例。

　　1995年8月3日，北京国际展览中心飘着各色彩旗，由文化部办公厅主办，中国文化艺术发展总公司承办的"'95中国艺术博览会"在此拉开帷幕（图38）。这是继1993年和1994年之后的第3届艺博会。

　　在前两届的基础上，'95艺术博览会表现出一些新的内容。博览会提供了370个展位，其中，参展画廊有89个，艺术院校49个，画家组合有50个，来自德国、新家坡及港、澳、台地区的10家画廊共有37个。据统计，"曾经参加过国际博览会的有160个，连续三届参加的有98个"。《画廊》杂志1995年第1期发表了钱志坚写的简介："在正常情况下，即参与博览会的3个主要角色——艺术品出售者、作为中国人的博览会的承办者及艺术品购买者——之间形成既相互沟通、合作又相互协调、制

38.艺术博览会会场一角

约的密切关系时，博览会的功能得以体现，
博览会的目的也随之得以实现……"区别美
术作品和艺术博览会的重要特征是经济效
益：商品的成交，这是博览会最终的功能体
现，即销售额的实现。

围绕这个"中心环节"，艺博会取消了场
外的学术交流活动和艺术家的座谈会，取而
代之的是与博览会相和谐的"亚博之夜"，取
名为"大红灯笼挂起来"，希望给人以一种轻
松与欢乐的气氛。国内绘画作品的限量印刷
品和名画复制品也进入了博览会，以此拓展
国内市场。据行家分析，"此届中国艺术博览
会的整体水平明显高于已往。参展的画家的

心态平稳，成交量要好于往年"。

一年一度的中国艺术博览会，自1993年的第1届中国艺术博览会开始，至1999年的'99中国艺术博览会以来，已经连续举办了7届。种种迹象表明，参展的画廊逐渐增多，台湾和国外艺术机构参与的兴趣日益浓厚，有望提供更多的成交机会。但是，至今它还没有吸引中国绝大多数的一流画家参加。可见，艺术"商品化"不等同于"商品画"的观念在美术界依然存在。

第三节　　卡通一代'96第1回展
（1996．12）

"卡通一代"的构想来自其策划、发起人黄一瀚，他认为，以调侃、无赖、丑化、泼皮为特征的"新生代"已成为过去，希望通过卡通一代艺术成为激活中国前卫艺术的源头，由此引发了属于中国大众的商业消费文化和都市电子文化等新的文化形态。1995年5月《中国美术报》在第23期上刊出了卡通一代《纸上展厅》预备展，黄一瀚的《卡通一代——渴望新生活》、田流沙的《人人游戏》、冯峰的《椅》、梁剑斌的《游戏充斥生活》、孙晓枫的《苹果牌系列》等作品粉墨登场，翻开了卡通一代艺术展览的第一页。

"卡通"CARTOON源自英文，意思不外是"草图、漫画"、"使漫画化"。卡通一代借用"卡通"一词的含义，作为他们的艺术话语，以便从当代社会的大众化、日常化、流行化、时尚化和快餐文化契入当代

39.观众正在参观卡通一代画展

隐含的文化危机和潜在威胁，以大众熟悉的文化符号的形式，警示人们对流行风潮下的潜流予以反省。所以，可以从两方面来看待他们的作品：一是从"卡通"的直接意义上开拓出他们的语言方式；一是在泛化的、隐喻的意义上，以卡通式的文化指向来陈述他们的主要意图。

卡通《纸上展厅》预备展，促成"卡通一代'96第1回展"于1996年12月22日在广州华南师范大学展览厅举行。该展的艺术主持是杨小彦。黄一瀚、梁剑斌、田流沙、冯峰、孙晓枫、林兵参加了展览。（图39）

黄一瀚是以介入装置和实物之间的方

式，并通过《美少女大战变形金刚》、《我们是一群长不大的孩子》等作品呈现商业大众化的气息，而在《麦当劳卡通快餐》中，则把生活中的熟食快餐与明星偶像闪卡直接组合起来。伫立在这些作品前，似乎让人满脸缭绕着麦当劳的西餐气息。在大众商业文化的探索中，梁剑斌的艺术方式是以极其通俗化的组合来展现的。作品《带有媚态的开放》就是建立在十分矛盾的心态上。田流沙热衷于电脑游戏，也是出自当今社会信息技术冲撞下的思考。总之，"卡通一代"表露出地处珠江三角洲的艺术家展示的，不仅是"新一代"人的时髦浪潮和快餐消费的时代特征，而且他们捕捉到一些新鲜的、通俗化的文化现象，以便从新确立艺术与生活的关系。"'卡通一代'来自日常生活的艺术，然后成为反艺术的艺术"，这是张晓凌对这一现象的一段精辟的评价。

该展的艺术主持杨小彦为他们撰写了《南方消费文化的报告》，其中说到，"'卡通一代'展览至少表明了几种意义：以明快的性质和率真的趣味，使现代主义甚至包括后现代主义强调形式主义的美学得以终结，大众趣味以某种方式进入艺术领域。"

殷双喜、王林、马钦忠、高岭等理论家对"卡通一代"提出了自己的看法。他们认为，人们在面对"卡通一代"这群产生于商业时代的"新人类"时，已经触摸到了时代跳动的脉搏。邹建平说："在中国经济增长中，迫切需要文化艺术以现实态度证实经济成就的事件——面对既定系统的有效，否定新文化的复出。卡通一代艺术家在激动之余，比内地更早地完成了对即将到来的21世纪中国艺术的抢滩登陆。"

"卡通一代"展览方式是全新概念的。它所推绎出来的艺术思路给人们留下了影响。1998年第2回展继续在广东华南师范大学汇集，（图40）黄一瀚的《麦当劳叔叔进村啦》，以及陈秋彤的《由人打到变怪兽、由怪兽打到变回人》引起了争论。艺术家的"新人类"姿态依然是探索性的，它一直延续到1999年。这时，它集中了更多的语汇，从服装、舞

40.卡通一代画展一角

蹈、诗歌、摇滚、文学到戏剧、影视，几乎是全方位的。就在我们即将结束本书的时候，有消息传来，由黄一瀚等人将联合许多著名人物于1999年12月至2000年12月将在北京、广州、香港、上海举办"卡通一代跨世纪中国社会艺术实验展演"。

第四节　　首届当代艺术学术邀请展
（1996．12－1997．4）

作为学术性质的展览，是中国当代艺术的主体性活动方式。自80年代以来，已有了许多探索性的模式和经验、教训。由黄专主持的"首届当代艺术学术邀请展"也属于其中的一种。黄专在展览序言中写到：需要说明的是，首先，这个展览不是一个同仁性质的展览，即它不以推出某种思潮和流派为目的，而是近年来中国当代艺术发展状况的一次综合性的学术展示，其目的在于寻找一些艺术的当代问题，尤其是艺术与当代社会、文化的关系问题；其次，这个展览是一个变相性的，即艺术行为与艺术批评共生的学术展示活动，展览除了艺术品外还提供了一批足以体现90年代中国当代艺术批评水准的历史文献。

针对中国当代艺术与文化、当代社会的关系问题，展览拟定了两个学术主题："信息时代艺术的人文义务"和"中国方式：生存与环境"，以体现展览组织者对中国当代艺术的基本学术判断。首先，80年代以来，中国当代艺术发展的一个基本问题，即当代艺术在中国社会和文化中的方位问题一直没有得到很好的解决。80年代中期以后的美术运动，一直把自己的目标设定在某种泛文化的乌托邦的指标之上，它的文化启蒙意义无形中掩盖了当代艺术如何社会化这个重要的艺术史命题。90年代是转型的商业和意识形态环境，又使当代艺术错误地陷入到某种与其文化目标逆动而非互动的逻辑之中，商业机会和世俗文化的双重腐朽，

不仅导致了大量犬儒性、玩世性或伪政治性的艺术态度的风行，也使当代艺术丧失了它的人文主义的前卫性和揭示本土文化问题的能力；其次，90年代国际上后殖民主义浪潮使中国当代艺术获得了空前的国际机会，但由于中国文化和艺术在国际主流艺术中的位置所决定，中国当代艺术只能以被动的姿态登场。中国当代艺术的意义不仅没有因为这种机会得以显现，反而成为后殖民主义和冷战时期的某种补充话语，它从另一个方面掩盖了当代艺术如何社会化这个问题。当代国际语境的限制应该使我们更加明确这样一个道理：中国当代艺术问题首先应是一个内部问题，一个如何首先确立自己的本土文化位置的问题。

这次展览的两个学术主题，正是在这样的现实和逻辑基础上确定的。它首先将中国当代艺术的社会和文化背景定位为"信息时代"（即非冷战、非现实）；然后体现对这个中国当代艺术最缺乏的人文价值的诉求，它强调艺术在中国当代文化环境中的主要功能应是人文性的，而并非人性化的；是积极健康的，而非犬儒逃世的；是具有文化批判意义的，而非形式主义的；是广义的文化问题的，而非狭隘的政治化的；是多媒介的，而非单一方式的。我们高兴地看到，参展的艺术家充分理解了这一主题，并且充分调动了他们对诸如生态问题、人口问题、国际政治地理关系问题、女性问题等广泛社会与文化问题的兴趣，使其艺术行为和作品具备了这类文化视野和品质，从而促进了当代艺术与当代文化和社会间积极健康的互动关系。

与展览的主办单位和学术主持人一样，我们希望这个展览能为中国当代艺术中一种常规化、制度化和结构性的学术活动，从而实现它为自己确立的初衷：展示中国当代严肃艺术，推动其学术化、本土化和人文化的历史进程。

在市场经济的商品社会里，作为该展的学术主持人黄专，一向强调艺术的学术价值与艺术品味，强调学术引导市场，艺术选择市场，而不

是依赖市场。在将由他主持的广州第2届艺术双年展的计划流产以后，他一直希望有机会举办一次学术性较强的当代艺术展。这次由他主持的"首届中国当代学术邀请展"是由香港中国油画廊有限公司和广东岭南美术出版社《画廊》杂志社联合主办的。展览原定于1996年12月31日和1997年1月1日分别在中国美术馆和首都师范大学美术馆展出绘画、雕塑和装置艺术，就在即将开幕的前一天，由于申办手续出现不对口的差错——根据有关条例，凡与香港合办的艺术活动必须事先向文化部外事办申报手续——展览已经没有时间重新按规定的渠道申办而被迫停止。1997年4月22日，展览移至香港艺术中心展出。

参加这次展览的艺术家有：王友身、王广义、王鲁炎、方少华、石冲、石磊、毛焰、申玲、宋冬、汪建伟、林一林、何森、沈晓彤、尚扬、李邦耀、李秀勤、周春芽、施勇、马保中、岂梦光、姜杰、张晓刚、张培力、徐坦、杨克勤、杨国辛、展望、唐晖、曾浩、曾梵志、郭晋、郭伟、许江、刘彦、刘小东、傅中望、隋建国、叶永青、邓箭今。

参与这次活动的美术理论家、批评家有：王林、皮道坚、冷林、易英、栗宪庭、高名潞、祝斌、黄专、黄笃、殷双喜、杨小彦、鲁虹、严善錞、顾丞峰。

第五节　　生存痕迹——'98中国当代艺术内部观摩展
（1998．1）

1998年开年的第2天，由旅居德国的艺术家蔡青投资，冯博一、蔡

1.参展画家从左至右分别是蔡青、顾德新、宋冬、张德峰、尹秀珍、林天苗、王功新、张永和、展望、邱志杰和艺术主持冯博一

青共同策划，在北京朝阳区姚家园村北的"现时艺术工作室"里，举办了一次与生存状态有关的装置和行为艺术内部观摩展（图41）。参展的艺术家有：王新功、尹秀珍、宋冬、邱志杰、汪建伟、林天苗、张永和、顾德新、张德峰、展望、蔡青。他们是90年代以来，利用各种媒材进行实验，而且是比较成熟的艺术家。

冯博一撰写的《"生存痕迹"的痕迹》一文，描述了该展的一些想法："由于中国当代实验性艺术，在中国官方性的展览组织中缺乏应有的位置，难以公开和相对不受限制地进行全面展示，因此，在展览场地的安排上，

艺术展览二十年

我们选择了地处北京东郊的一所私人的工厂车间和库房作为展览场地。试图将这一非正式的场地有机地转化为实验艺术创作与展示的空间。通过城乡结合，从地理概念的都市转移到乡村，从文化概念的中心转移到边缘。这既是中国当代实验艺术生存环境的真实写照，又是对中国当代实验艺术家就地创作工作方式的某种认同与利用……"展览设置这样一个十分质朴甚至简陋的环境之中，强化了"生存痕迹"的内在涵义。从某种意义上讲，这是一个极少有的艺术环境，其独特性和随意性让人产生"别有洞天"的新奇。所以，它有效地突出了"内部观摩"的意识。

这就是说，"作品的组构和行为语言是以'我'来实现的，'我'即是创作者又是被塑造者"，融合着作者与环境的沟通，对材料和媒介的借用。各种因素交汇在一起，形成了不可分割的创作因素。

展览虽然称为"内部观摩"，但实际上却体现出它的开放性，免除了通常展览馆里的隔墙与遮拦，人们（观众）在流动的时间过程中，能够体味到作品的空间取向。例如，尹秀珍在为这次展览提供方案时一再强调，"路是真正行走的路，鞋是曾经穿过的旧鞋。路面的行迹与旧鞋的斑驳，构成了这一作品的协调一致。她间断地撬开路面的砖头，用水泥将旧鞋底朝上镶嵌在路面之上，使日常行为中最为常见的行走痕迹固定下来。重复和凝固生存的过程，同时也丧失——对坚固地面的信赖"。这就是尹秀珍的作品《路》。（图42）

"侧重于生活经历的自然流动状态，以及重复在他们生存印象中的记忆痕迹，并与普通百姓的生活融为一体，在重新'铸造生活'的同时，将观众参与、对话的过程，转化为某种带有机智性的装置和行为"，是这个内部"观摩展览"的一个重要特点。

王功新的"放映室的布置"；张永和的《推拉折叠伞开门》；宋冬利用原工厂的职工食堂作为其作品的展示空间，弄了12大缸的酸菜等等，无一不透露出其艺术设想不露马脚地渗入作品之中，给了生活一个别致

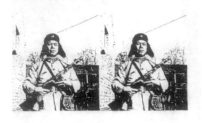

特大号外

刘氏文化传播公司，历经数次实验，千辛万苦，终于在1998年1月1日文化克隆雷锋精神，获得成功。

经中国精神文明指导委员会批准，刘氏文化传播公司将在21世纪文化克隆５０亿雷锋。

小时候，毛主席号召我学习雷锋，做毛主席的好战士。长大了老师让我学雷锋做四有新人，后来爸爸、妈妈让我学雷锋，树立高尚的道德情操。后来改革开放了，成立了文化传播公司。而对道德日渐沦丧、精神日渐贬值的今天，文化克隆雷锋就成了当务之急。文化克隆雷锋旨在呼唤雷锋精神永放光芒。

刘枫桦
1998.1.2

43.刘枫华的行为艺术《克隆雷锋》

的注脚。

值得一提的是，在展览开幕现场，突然出现了两位从事"偶而行为艺术"的艺术家（图43）。一位装扮成肩背冲锋枪的"雷锋"，他穿行于展览的现场，进行着"助人为乐"的行为表演。这位"克隆"的活雷锋，希望此番行为能"呼唤雷锋精神"的再现。另一位则手执一把只剩伞骨架的"伞"，他的胸前挂有一块牌子，上面写到："家园是伞，举国环保"，俨然是一副为生态环境"请愿"的姿态。虽然这两位不速之客的自觉加入不属参展艺术家之列，但却为展览的气氛增添了不少意趣。而且，他们的参与性是那么逗趣，那么富有针对性。

关于举办这个"生存痕迹——'98 中国当代艺术内部观摩展"的现时艺术工作室，是旅居德国的艺术家蔡青经过多方努力，好不容易建立起来的一个集当代艺术展示、创作、交流、研究为一体的基地。尽管它相当简陋，但是，当人们目睹或停留在这个被冠以"现时艺术工作室"的大院时，（图44）它那荒冷、肃静的场景，给人们留下了一方热土、一种艺术追求的印象，但是，它以一种特有的方式与个性，大大地溢于院落之外。

第六节　　中国当代美术 20 年启示录作品展
（1998．10）

1998 年 10 月 24 日，"中国当代美术 20 年启示录作品展"在北京首都师大展览厅开幕。出于展览策划人希望通过对中国当代美术 20 年的回

顾与总结所给予的启示，决定参照国际规则，举办一次集美术作品展览、录像和书籍为一体的综合性展示活动。

这次活动的主要目的有四个：1．对中国当代美术在20年中的发展作出一定程度的反映；2．尝试一种新的美术史研究方法，即口述美术史；3．运用一种方法论，即从社会、政治、经济、个人家庭及心理的角度透视美术家的创作活动；4．对20年的艺术理论和艺术观念作出反映。

展览的主持人是郭晓川。他认为，从1978年开始展开的中国现代美术是一个非常重要的历史时期，它意味着中国美术一个历史时期的结束和一个新的历史时期的开始。所以，很有必要举办一个能够代表中国当代美术20年发展的艺术家作品展览。其次，通过实地采访、现场录像的直接方式，由当时人（艺术家与理论家的访谈）的口头陈述，构成一部第一手资料的"口述美术史"。再次，由上述两部分资料共同合成一部上、下卷书籍。所以，如其说这是一次三位一体的展示，倒不如说是一次三位一体的考察，一次艺术史新方法的研究活动。因此，他将参展的21位艺术家作为考察对象，并将他们的作品概括为三个主要特征：1．非苏化。即对前苏式教学模式和创作风格持保留态度；2．改良性。即立足中国古代和民族传统调和中西艺术的矛盾；3．表现性。即，其作品具有表现性质。一言概之，这些艺术家一直致力于严肃的纯艺术探索，在学术上有不懈的追求。他还为作为"口述美术史"的重要内容——艺术家访谈——提供了八个方面的问题：1．从政治、经济、社会、思想、文化、艺术等环境因素谈艺术创作；2．从家庭、生活和美术家个人环境谈创作动机；3．艺术家对中国美术发展情况的评价；4．对中西文化、艺术比较的看法；5．艺术教育情况；6．艺术市场情况；7．艺术批评和艺术理论方面的情况；8．其他方面的问题。展览主持人希望从这些微观、具体的问题中揭示出宏观美术史的发展现状，构成以艺术家、艺术作品和口述美术史为内容的研究对象。郭晓川说："我们现在所处的

1998年已接近世纪尾声，一个新世纪就要开始了，此时我们真的就像站在一个路口上，回首望望所走过的路，往前看看是要选择的路。处在这个阶段的我们，真是既有些迷茫，又感到莫大的诱惑力，在这种时候对我们已经走过的20年做出回顾和总结，是十分必要的，这会给我们很多启迪。所以决定针对20年来中国当代美术的发展搞一次学术活动。"

应邀参展的21位艺术家大都是我们比较熟悉的，并对新时期的美术创作作出过贡献，具有较大的影响的画家。他们是：周思聪、卢沉、袁运生、罗尔纯、尚扬、田世信、孙家钵、朱新建、田黎明、何家英、朝戈、隋建国、石冲、傅中望、王华祥、王天德、展望、姜杰、张进、武艺、唐晖。

参与这次活动的美术理论家是范迪安、邵大箴。参与采访的美术理论家有：徐恩存、祝斌、殷双喜、邹跃进、华天雪、张敢。

有关以上详细资料及参展艺术家的作品，收集在由北京文化艺术出版社1998年出版的《中国当代美术20年启示录》（上下卷）一书中。

第七节　　当代中国山水画·油画风景展
（1998．11）

由中华人民共和国文化部主办，中国油画学会、李可染艺术基金会、山水艺术文教基金会承办，作为"'98中国国际美术年"国内部分最后一个重要展览，"当代中国山水画·油画风景展"于1998年11月10日在中国美术馆开幕。这次展览，以其明确的学术主题和宏大的展出

当代中国山水画·油画风景展

'98 China Year of International Fine Arts

规模引起人们的热切关注。(图45)

该展执行委员会在《前言》中写到:"在人类文明的长河中,东、西方地域生存环境殊异并长期处在相对封闭隔膜的状态,各自发展出辉煌的文化。在艺术领域中,中国山水画与欧州油画风景就是各自文化开出的灿烂花朵,它们在近数个世纪的交流和融会中,不断繁荣与发展。吸收外来文化精华和保持民族艺术特质,继承优秀文化传统和适应新时代发展需要等重大学术问题,是一代又一代中国艺术家的追求。值此在'′98中国国际美术年'举办之际,从东西方比较艺术角度,发起并筹备这次'当代中国山水画·油画风景展'及系列学术活动,便基于这样一个历史背景。"

在一个世纪结束,另一个世纪到来的历史时刻,东、西方艺术界都在围绕着各自以怎样一种姿态迈向新世纪而进行思考,进而说明任何人都不可能回避本世纪末的碰撞与交融。世纪末的今天,世界各国都在进行着对本世纪的回顾与展望,语言的个性化探索越来越鲜明,圆桌化趋势也越来越明显。"当代中国山水画·油画风景画展"作为中国国际美术年国内部分最后一个重要展览,从东西方比较艺术的角度,研究中国山水画、油画风景画这两个画种百年的交汇、影响和创造,从中了解到艺术家对自然的观照,以当今中国山水画和油画风景的创作,体现中西方文化交融的历史过程,以及对未来中国艺术发展的预期和展望。

这次展览作为发展中国当代艺术的切入点,不仅在于它的学术价值体现,更是以此涉足中国画艺术与油画艺术,乃至整个中国当代艺术发展的现状和前景,从而带动再思考、再探索、再创造。

上述学术设想已酝酿多年,早在1995年中国油画学会成立时已纳入工作计划,1997年由中国油画学会发起,并会同李可染艺术基金会、山艺术文教基金会,联合研究实施方案。时值文化部举办"′98中国国际美术年"系列展出活动。鉴于此展的重要学术意义而被纳入美术年的

46.1998 年 8 月 29 日评委们正
在评选作品

展出系列，并由文化部主办，中国油画学会、
李可染艺术基金会和山艺术文教基金会具体
承办。根据新的要求，展览从结构、规模和
容量上进行了相应调整和完善，扩大了展览
的影响力。

这次展览是首次中国山水画、油画风景
画的大规模并置展出，由一个主题下的展览
集群构成，分中国美术馆、故宫博物院和中
央美术学院美术馆 3 个展场，从古今中外各
个方面进行综合展示。它包括"当代中国山
水画·油画风景画展"、"二十世纪前期中国
山水画·油画风景画展"、"中国山水画·油
画风景画发展历史比较陈列展"、"中国历代

山水画展"、"外国风景油画作品展",以及由国内外专家、学者参加的"现代中国绘画中的自然——中外比较艺术学术研讨会"等部分。他们强调这是一个统一的画展,而不是两个画种的联展,其学术重心在于体现艺术家们在中西文化碰撞、融合的历程中的思考与研究、探索与实验,以推动中国当代文化的发展。

"当代中国山水画·油画风景画展"共有314幅参展作品,是从全国8000余件应征作品中经过几轮评选中挑选出来的(图46)。此次评选的精神,是从当代艺术发展的前瞻性着眼,既考虑到对传统精髓的继承和发展,又注意到新的艺术领域的探索和体现,重视对于不同风格流派和艺术表现手法,包括实验性的艺术语言和绘画新材料、新技法运用的探索。但由于展览场地有限,一些相当不错的作品也只能忍痛割爱,有些作品未能入选的原因,只是因为同一种类型的作品佳作太多,而不能将同类作品全部入选,很有可能会像过去那样发生个别落选作品不次甚至还优于另一些入选作品的事。这往往是展览中的憾事。

这次展览之所以得以成功举办,除了主办、承办和协办单位的精诚合作外,还得到了海内外有关艺术机构的大力支持和多方关注。故宫博物院、中国美术馆以他们丰富的珍藏品参加了展出。上海美术馆、中央美术学院美术馆、徐悲鸿美术馆、刘海粟美术馆,以及已故艺术前辈的家属和作品收藏单位,也都以他们的珍藏品响应了展览执行委员会的邀请。山艺术文教基金会以发展中国当代文化的远见和热情,除了在经济上予以支持外,还根据展览的需要,将多年收藏的欧洲及俄罗斯风景油画藏品,专程从台湾运到北京参展,使展览活动更加完善和丰富。特别是广大从事中国山水画、油画风景画的创作家们热烈响应,保障了这次展览的成功举办,体现了中国当代艺术家建设中国当代文化的积极进取和参与精神。

"当代中国山水画·油画风景展"所展示的虽然是我国艺术家为创

造中国当代文化体系进行探索的一个方面，但却记录了本世纪末中国艺术发展史的重要一页，具有重要的学术价值和深远的意义。

此展于 11 月份在北京展出结束以后，还将赴上海、广州等地以及台湾、东南亚地区巡回展出。

第八节　　跨世纪彩虹 —— 艳俗艺术
（1999．6）

艳俗艺术作为一个艺术现象产生于 1996 年在北京举办的"大众样板"、"艳俗生活"等展览。在此之后的几年里，艳俗艺术有了更进一步的发展。

到 1999 年 6 月，艳俗艺术以整体的面貌出现在"跨世纪彩虹——艳俗艺术"这样一个展览中（天津泰达当代艺术博物馆），至此，艳俗艺术作为一个持续四年的艺术倾向，被历史所记载。参展的艺术家有：徐一晖、胡向东、俸正杰、王庆松、罗氏兄弟、刘峥、卢昊、张亚杰、邵振鹏、尹齐、孙平、李路明、赵勤、刘建、于伯公、刘力国、杨茂林（中国台湾）、顾世勇（中国台湾）、洪东禄（中国台湾）。

展览由廖雯、栗宪庭策划。开幕之际，玩世现实主义和政治波普的代表人物几乎全部到场，由此也可看出艳俗艺术与上述两种艺术倾向的渊源关系。

艳俗艺术在精神层面上最近的传统是玩世现实主义，但艳俗艺术完全抛弃了玩世现实主义的心理的文学性，它不述说，它只夸张地呈现。

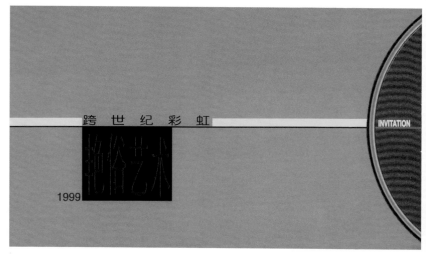

47.1999年6月举办的"跨世纪彩虹·艳俗艺术"展览请柬

　　艳俗艺术与90年代初开始的政治波普也具有联系，在语言方面，艳俗艺术是波普艺术的一种变体，但他们的目光是自我的、民族的甚至是怀旧的，直接的政治性符号被减弱，在利用和拼凑中国视觉资源方面所表现出来的直截了当，成为与波普艺术区分的重要标志之一。尽管有关于"艳俗艺术是中国波普走向衰落的标志"的观点，但是，艳俗艺术所体现出来的精神特征是"波普艺术"这样的词汇不能包容的。

　　在湖南美术出版社出版的展览画册中，廖雯在题为《生活在艳俗的汪洋大海》一文中，对艳俗艺术"反讽"的批判姿态作了全面的描述；栗宪庭则在题为《有关"艳俗艺术"成因的补遗》一文中对"艳俗艺术"的

源起及称谓作了思路清晰的整理。

　　无论事后对"艳俗艺术"有过多少不同的意见与看法，它成为中国90年代政治、经济、文化与社会状况的有说服力的形象证据却已成为事实。（图47、48）

第九节　　进入都市——当代水墨实验展
（1999．9）

　　城市化进程是中国社会转型的必然过程，中国水墨画在当代演变中遭遇了这种碰撞。1999年9月，由批评家鲁虹、王璜生策划、组织的"进入都市——当代水墨实验展"在广东美术馆推出由12位艺术家组成的第

49.1999年9月，"进入都市——当代水墨实验展"在广东美术馆开幕

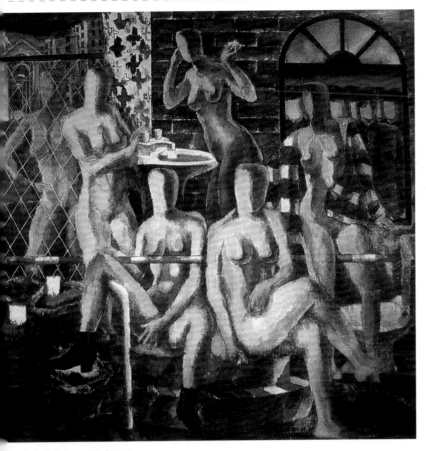

50.邹建平创作的《都市体验·
街道》水墨画的作品

一回展，并于同年11月在深圳美术馆连续举
办第二回展。

　　参展的艺术家们基本上是一群思想活
跃、近年来在水墨实验中颇有建树的创作力
量，但他们关注城市化给中国画改革带来的
机会，并不企以以抽象艺术去对待这样一个
当代问题。这些艺术家是：王彦萍、田黎明、

刘庆和、纪京宁、邵戈、李孝萱、邹建平、武艺、郑强、周京新、黄一瀚、黄国武。

　　"进入都市——当代水墨实验展"利用时代的新变，开创了水墨画发展的新空间，它同时又表明，水墨画的发展已超越纯粹的语言转型期，进入与当代文化进行对话的新阶段。我们生活的时代，任何人都绕不过对这个时代的感受并对时代的现实表露出自己的态度，特别是在世纪之交，这些艺术家的创作实验为中国水墨画找到了新的生长点。水墨画以一种特别的文化身份走入当代文化课题中，艺术家们根据当代文化提出的问题去探寻水墨画的发展方向，而不仅仅针对传统水墨画去提出问题，他们努力创造着属于我们这个时代、这个民族的水墨艺术，在"后殖民"的国际语境中，简单地以古典文化样式或者外国样式加传统媒介的做法都不可能确立我们的民族身份。（图49、50）

第十节　　对话·1999 艺术展
（1999．9）

　　正当中国画的讨论争论不休，既有笔墨官司、归属之争，也有观念之战、新论旧说，各种新的观点和新的方案层出不穷的时候，由张羽策划，郭雅希担任艺术主持的"对话·1999 艺术展"于 1999 年 9 月 15 日在北京国际艺苑美术馆推出了第 1 回展，并于同年 10 月 24 日在天津泰达当代艺术博物馆连续举办第 2 回展。

　　这个展览的规模并不算大，但却有它自己的想法。它之所以命名为

"对话"，正如郭雅希在《世纪之交的"对话"》一文中所说的："主要是基于这样的想法：第一，此展不同于以往展览在操作、批评上的模式，而将不同意向的语言形式聚集在一起，旨在引发人们从新的角度思考、交流，从而走出自己领域的局限，从精神层面开拓艺术'现代性'的出路。第二，在我们之间交流与对话的同时，也希望观赏者能够参与我们的对话。第三，在这既是终点又是起点的世纪之末，从时间上与过去、与未来对话，从空间上与西方和世界对话。"

从参展的8位来自不同艺术种类的艺术家中，无论是抽象的表现形式还是"波普"式的展现方式，都可以体会到这次展览一些不同一般的想法。张羽（抽象水墨画）、宋永平（"波普"摄影、油画）、洛齐（抽象彩墨画）、李津（水墨人物画）、祁海平（抽象油彩）、管策（"波普"摄影）、刘锋植（油画）、张淮柏（油画）。正如展览策划人张羽所言："该展示活动，便是我们提供给大家一次从不同角度、不同媒材、不同方式去思考和品评当代艺术的机会"，也是他们力求从"画种"之外探讨现实生活中当代艺术问题的一次尝试。

策划这个展览，恐怕其主要目的就是想走出画种的局限，共同面对当代社会现实，在交流中碰撞，在碰撞中融合，以期走出各自领域的种种局限。正像主持人郭雅希所希望的那样："我们衷心希望通过这个展览，能够使大家抛开成见，不再排斥异己。如果我们能够在一种平和、宽松的气氛中平等对话，我们就会发现脚下的路会越走越宽。"

自1996年由张笑枫、罗旦、石果策划，黄专主持的"重返家园：中国当代实验水墨画联展"在美国轮流展出以来，关于中国当代实验水墨画讨论的热情日益俱增，有关水墨的归属及其性质等问题成为中国美术批评界讨论的热点，从而使在80年代期间做了多年"配角"的水墨画，顷刻之间突然变得热闹起来。

时隔4年，有关中国画的讨论似乎陷入了属于"本质论"范畴的难

以自拔的困境。我们之所以把这个规模不大的展览收入本书，是因为它提供了一个新的信息，即，在跨入世纪之交的1999年，我们不要再在中国画自身的"何为国画？"、"何为笔墨？"这类漫无休止的虚假定义问题上争论不休、逡巡不已。这种属于本质主义的界定，只会把非常严肃的学术讨论引入歧途，把中国画的探索限制在十分狭窄的思路中，使它难以深入发展。笔者曾在1996年底"走向新世纪——中国青年油画展研讨会"上提出过上述观点，希望"不要把油画看作一个画种，而应当做一种学科去研究"的想法，或许这样，我们才有可能抛弃成见，打破那些人为的界限，轻装上阵，跨入新的世纪。

这个展览在某种程度上契合了这一立场。

第十一节　　第2届当代雕塑艺术年度展
（1999．10）

继1998年11月第1届当代雕塑年度展之后，由黄专主持的第2届当代雕塑年度展，于1999年10月16日在深圳华侨城举办了开幕仪式。（图51）

展览在何香凝美术馆室外的展览场地展出。它是一个跨年度的、强调雕塑艺术的公共性为特征的雕塑作品邀请展览。该展的主持人黄专认为："当代文化首先是一种公共文化，同样，当代艺术也首先应该是一种公共性艺术，建立一种真正平等和民主的公共艺术机制，将是我们这个时代各种深刻社会变革中的一项重要内容。"可以看出，由黄专主持

的这个展览正是迈向"公共性艺术"中的一个重要步骤，也是力图建立一个可以为公众所接受、欣赏和共同参与的室外展览。

"公共性"是这次展览的主题。

从展览的大体格局中可以看出，艺术与自然环境、艺术与生态平衡、艺术与社会关系、艺术与公共空间，是这次展览强调的主题，而参展的绝大多数作品也正好体现了"平衡与生存"这个国际上正在讨论的永恒话题。它关系到世界的和平共处，关系到未来的生存与健康发展，关系到世界人民的安宁与共同富裕等许多迫在眉睫的、大家共同关心的基本问题。

51.第二届当代雕塑艺术年度展开幕式现场

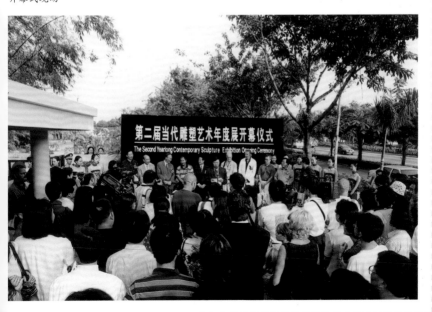

139

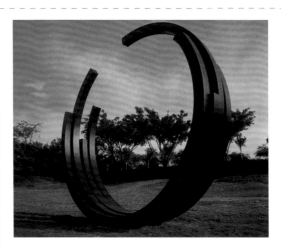

因此，这次展览参照国际惯例，聘请了有关专家参与到这个活动中来。《人民日报》刊登何香凝美术馆馆长任克雷的文章说，"第 2 届当代雕塑艺术年度展是通过这样几个有机步骤来完成的：首先，我们依照国际当代艺术展览的惯例，第一次聘请了展览的学术主持人，负责展览的学术定位和学术组织工作。我们还完善了展览组织机构和学术机构，吸收了包括雕塑界、建筑界、艺术批评界、城市规划等方面的专家和具有国际策划经验的策划人共同组成展览的组织和学术班子，使展览具有更为广泛的权威性。"

应邀参加这次展览的艺术家有来自法国巴黎著名的的贝纳·维尼 (Bernar Verner)（图 52）和来自英国伦敦的菲力浦·金 (Phillip King)。也有来自香港的陈丽乔，以及台北的朱铭和澳门的朱焯信。

参展的国内艺术家包括陈可、傅中望、高兟、高强、姜杰、靳靳、李亮、林天苗、米丘、琴嘎、瞿广恩、隋建国、史金淞、唐颂武、王东、王功新、王凡、王中、向京、于凡、喻高、展望、赵半狄等共 29 位艺术家的 27 件作品。同时还有建筑界、美术批评家、环艺设计师和刊物编辑王明贤、乐正维、何庆基、易英、饶小军、殷双喜、顾丞峰、鲁虹共

53.《北京青年报》刊登的部分参展作品

同组成展览学术委员会。

以下是新闻传媒对这次展览的充分报道。《中国青年报》报道："参展的27件作品是从80多件作品中认真挑选出来的,基本包括了90年代中国当代雕塑最具代表性的风格与流派。多种艺术观念、艺术材质和艺术形态在同一学术主题下得到了极其充分的展示,从中我们可以发现中国当代雕塑的一些未来趋势和特征(图53)。"《深圳特区报》1999年11月6日报道："迈向国际,是本届展览一个显著的特征。两位国际雕塑艺术大师——贝纳·维尼(法国)和菲力浦·金(英国)的参展开创了中国当代雕塑展览邀请国外艺术家参展的先例。"《南方都市报》1999年10月16日报道："'第2届当代雕塑艺术年度展'是国内举办的一项大型国际性展览。本届展览有中国和国际著名艺术家共29位参展。"另外,南方的《粤港信息报》、《华侨城》、《深圳法制报》、《深圳晚报》也给予了充分的报道。

第十二节　　世纪之门：1979—1999中国艺术邀请展

<div align="center">（1999.12）</div>

在20世纪最后一天，即1999年12月31日至2000年元月1日两个世纪之交的零点，"世纪之门"将在成都国际会议展览中心成都现代艺术馆正式揭幕。

该展的策划执行人黄效融（楚桑）在《世纪零点：中国当代艺术的最后20年》一文中道出了举办这次展览的一些想法："事实上，与中国改革开放的历史同步，中国现代艺术20年，也是一波三折，明暗交迭。现在回想起来，从本世纪上半叶肇始，中国当代艺术的最后阶段，或许也是最具成就的时期，大概就是'79至'99本世纪最后20年了。因此唯有这20年，能够承载这样的重任，回顾和总结一个行将逝去的旧世纪，瞻望和开启一个迅速奔来的新世纪。基于这种考虑，新近成立的设于成都国际会展中心的成都现代艺术馆，在经过精心酝酿后，决定为这20年策划一次盛展，为这段历史做一次尝试性的全面交代，并将这次总结性的大展纳入学术主持人制度这一国际惯例。"

这次展览由成都市政府主办，成都现代艺术馆承办，共分为中国画、油画、雕塑、装置和书法5个类别，集改革开放以来不同艺术阶段有代表性的艺术家于一堂，集中展示近20年的艺术成果。通过回顾与总结，以加强勾通与对话，消除偏见和浮躁情绪，开启新世纪更加广阔的艺术视角。届时，还将举行一次高层次的专题学术研讨会，出版《1979

世紀之門
1979-1999
中國藝術邀請展

成都市人民政府
成都現代藝術館

AT THE NEW CENTURY: CHINA ART INVITATION SHOW

54.“世纪之门”：1979-1999中国
艺术大展"共有211名艺术家参
展，此为参展请柬

—1999中国艺术作品精选》大型文献画册。

应邀参加"世纪之门"艺术展的主持人和艺术家有：

中国画艺术主持人：郎绍君、殷双喜。参展艺术家有：周思聪、李伯安、张仃、杨力舟、贾又福、刘国松、龙瑞、常进、刘国辉、洪惠镇、林容生、冯斌、唐允明、王易、彭先诚、李文信、海日汗、刘子建、石果、方土、陈运权、朱振庚、刘进安、陈平、张立辰、田黎明、刘庆和、张仁芝、王彦萍、李孝萱、何家英、郭全忠、范杨、朱道平、方骏、周京新、江宏伟、张桂铭、卓鹤君、吴山明、卢坤峰、尉晓榕、王赞、何加林、洛

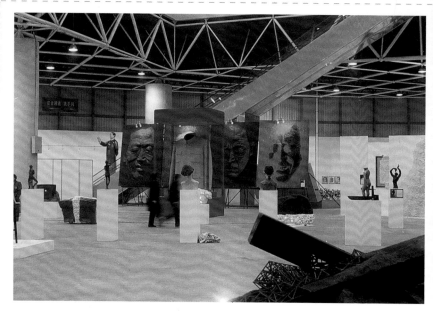

齐、陈向迅、张捷、张谷旻、李华生、王川、邹建平、童中焘共52位中国画画家。

　　油画艺术主持人：水天中、邓平祥。参展艺术家有：吴冠中、靳尚谊、詹建俊、闻立鹏、朱乃正、孙为民、陈逸飞、罗中立、袁运生、陈丹青、程丛林、郭润文、郑艺、刘小东、张祖英、陈文骥、徐唯辛、韦尔申、宫立龙、庞茂琨、马保中、尚扬、何多苓、叶永青、段江华、方力钧、张晓刚、王广义、申玲、王怀庆、阎振铎、戴士和、段正渠、叶南、洪凌、曹吉冈、顾黎明、毛焰、阎萍、刘曼文、徐晓燕、奉家丽、祁海平、景柯文、谢东明、王玉平、王华祥、阎博、唐晖、赵文华、黄启厚、范勃、石冲、冷军、邓箭今、许江、徐虹、管策、刘炜、沈晓彤、郭伟、谢南星、忻海洲、郭晋、钟飚、何森、赵能智共67位油画家。

　　雕塑与装置艺术主持人：刘骁纯、王林。参展艺术家有：潘鹤、钱绍武、陈允贤、王克庆、隋建国、吕胜中、田世信、包泡、姜杰、施慧、

展望、李秀勤、张永见、张温帙、杨明、琴嘎、陈少峰、李向群、王功新、傅中望、宋冬、尹秀珍、梁绍基、杨剑平、胡又笨、邵帆、向京、王鲁炎、王克平、朱祖德、戴光郁、邓乐、廖海瑛、朱成、刘建华、余志强、李占洋、张培力、黄一瀚、喻高、于凡、林天苗、何工、王大军、朱铭、叶毓山、黄岩共47位艺术家。

书法主持人：邱振中。参展艺术家有：林散之、沙孟海、陆维钊、陶搏吾、启功、孙伯祥、谢云、王镛、魏启后、王冬龄、马世晓、郭子绪、陈平、石开、孙晓云、周永健、朱关田、沃兴华、刘永泉、汪永江、刘彦湖、

56 "世纪之门：1979-1999 中国艺术大展"参展艺术家李华生、邹建平、海日汗（从左到右）在邹建平作品前合影

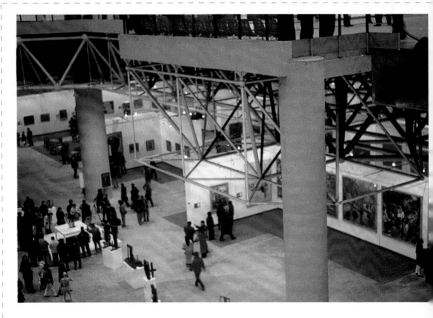

陈忠康、梅墨生、黄君、祝遂之、朱明、尉天池、刘正成、何应辉、沙曼翁、赵冷月、曾印泉、张大我、曾来德、白砥、杨林、刘天宇、阎秉会、邵岩、邱振中、黄淳、韩天衡、徐正廉、陈国斌、黄文斌共45位书法家。

　　世纪之末，这么庞大的各个时期的各类艺术的代表人物云集一处，实属不易。当跨入世纪之钟敲响之时，也正值"世纪之门：1979-1999中国艺术邀请展"开启之日。时间的钟鸣声纪录了20年来的展览历程。当我们回首以往，见到这斑斑点点的痕迹而不至于羞愧，实乃大家共同的努力，共同的欣慰。（图54、55、56、57）

展览序年一览

星星美展　1979 年 11 月　北京

同代人油画展　1980 年 7 月　北京

中央美院 78 级研究生毕业创作展　1980 年 10 月　北京

北京油画研究会第 3 次展　1980 年 11 月　北京

第 2 届全国青年美展　1981 年 1 月　北京

第 6 届全国美术作品展　1984 年 10 月　北京

新野性画展　1985 年 6 月　南京

新具象画展　1985 年 6—7 月　上海·南京

半截子美展　1985 年 10 月　北京

国画新作邀请展　1985 年 11 月　武汉

'85 新空间　1985 年 12 月　杭州

湖南〇艺术集团展　1985 年 12 月　长沙

当代油画展　1986 年 3 月　北京

谷文达画展　1986 年 6 月　西安

'85 青年美术思潮大型幻灯展　1986 年 8 月　珠海

厦门达达——现代艺术展　1986 年 9 月　厦门

湖南青年美术家集群展　1986 年 11 月　北京

湖北省青年美术节　1986 年 11 月　武汉

部落·部落第 1 回展　1986 年 12 月　武汉

北方艺术群体双年展　1987 年 2 月　长春

第一驿画展　1987 年 5 月　南京

中国油画展　1987年12月　上海

徐冰版画艺术展·吕胜中剪纸艺术展　1988年10月　北京

油画人体艺术大展　1988年12月　北京

中国现代艺术展　1989年2月　北京

湖南·当代画展　1991年5月　长沙

中国油画年展　1991年11月　北京

首届实幻画巡回展　1991年12月　深圳、北京、香港

二十世纪·中国大型美术作品展　1992年1月　北京

广州·首届九十年代艺术双年展　1992年10月　广州

美术批评家'93年度提名展　1993年6月　北京

中国经验画展　1993年12月　成都

中国当代艺术研究文献（资料）展　1992年10月—1994年5月　广州、上海等

张力的实验——'94表现性水墨展　1994年8月　北京

'95中国艺术博览会　1995年8月　北京

卡通一代'96第1回展　1996年12月　广州

生存痕迹·'98中国当代艺术内部观摩展　1998年1月　北京

首届当代艺术学术邀请展　1996年12月—1997年4月　北京、香港

中国当代美术20年启示录作品展　1998年12月　北京

当代中国山水画·油画风景展　1998年11月　北京

跨世纪的彩虹——艳俗艺术　1999年6月　天津

进入都市——当代水墨实验展　1999年9月—11月　广州、深圳

对话·1999艺术展　1999年9月　北京

第2届当代雕塑艺术年度展　1999年10月　深圳

世纪之门：1979—1999中国艺术邀请展　1999年12月　成都

参 考 资 料

北京《美术》杂志、江苏《江苏画刊》、北京《中国美术报》、湖北《美术思潮》、上海《美术丛刊》、北京《美术家通讯》、北京《美术研究》、广东《画廊》、广西《美术界》、浙江《美术报》、北京《中国油画家通讯》、湖北《美术家通讯》。

《艺术·市场》丛书第8辑，四川美术出版社1992年版；《20世纪末中国现代水墨艺术走势》丛书第3辑，黑龙江美术出版社1996年版；《首届当代艺术学术邀请展》岭南美术出版社1996年版；《中国当代美术20年启示录》文化艺术出版社1998年版；《第2届当代雕塑艺术年度展》香港艺术中心1999年版。

《中国大百科全书》（美术卷），中国大百科全书出版社1990年版；高名潞等著《当代中国美术史》，上海人民美术出版社1991年版；尹吉男著《独自叩门》，生活·读书·新知三联书店1993年版；刘骁纯著《解体与重建》，江苏美术出版社1993年版；王洪建、袁宝林著《美术概论》，高等教育出版社1994年版；吕澎著《艺术操作》，成都出版社1994年版。

特别要提到的是，为我们提供第一手资料的展览主持人、策划人和美术界同仁有：王林、毛旭辉、郎绍君、陶咏白、邹建平、舒群、黄专、黄笃、黄效融、黄一瀚、陈孝信、陈铁军、陈志铁、张祖英、张羽、张培力、樊波、郭晓川。

后　记

　　1999年已经成为历史，几乎在一瞬间，我们翻过了20世纪最后一页。这时，回顾中国艺术走过的路，回顾现代中国艺术展览走过的路，深感历史的分量是沉甸甸的，有着让人不可不想，不可不写，不可不说的眷念之情。

　　艺术展览作为传播和接受学的重要手段，它既是作品走向社会的一步，也是艺术发展里程的纪录。中国20世纪最后20年的社会变革与发展，注定要给艺术展览更多的话语，更多的内涵和更多的负载。从中我们确实可以看到它曲直伸展的生命状态和跳动的脉搏，以及由此牵挂的各色各样的文化之外的东西。打个比方，说"展览像座桥"也许很形象，它一头牵着创造文化的艺术家，一头连着接受文化的消费者，当人们从桥上走过，便会留下串串的脚印，其中还有不乏一些动人的故事。所以，写写中国现代艺术展览20年的事，觉得很沉也很有意思。

　　由于资料缺乏和其他方面的原因，本书未包括中国艺术主持人在国外举办的各类美展。在编写过程中，即便是收入国内的展览，我们也常常有挂一漏万的感觉，其中，选择与甄别，包括展览的重要性和必然性，学术价值和历史价值的判断的确是很伤脑筋的。尽管如此，我们认为那毕竟是一个在中国艺术展览的进程中，数量和质量都有所不同于前人的时代。

　　根据这套丛书的要求，我们为本书确定的思路是：以现有资料为线索，强调展览的不同性质和特点。或多或少，它们为美术的发展起到了不可估量的作用。同时，我们依据展览序年为先后秩序，避免单

纯的资料陈述，做些不带个人观点的评介，也不以一家之言概全。这些评介以各个时期有针对性和代表性的言论为主，尽量使它成为相对客观的历史性回顾。

为了增加直观的感受，引文内的文字直接来自我们所获得的资料，而且书中还附加了一些相关的图片，并用小一号的字体加以文字提示或说明。本书还遵循数字的使用规则：世纪和年代前用汉字，具体年月用阿拉伯数字。

当然，我们是否做好了？还需读者评判。

总的说来，对中国现代艺术展览的追叙和回望，我们仍然是想从"人"的角度，而不是从什么主义或流派的观点去看待艺术，区分优劣。我们想，要是真的能有这样的态度，或许这本书就有点意思了。

需要说明的是，该书的完成有赖于近20年来的有关书籍和各类报刊杂志。感谢为我们提供资料的所有展览主持人、策划人、参与者和美术界同行。他们提供了极有价值，而且有些还是唯一的珍贵原始资料。我们已在资料来源一栏中一一录下了他们的名单，没有他们的大力支持，我们无法接受该书的撰稿工作。

我们还要感谢湖南美术出版社，他们为该书的出版付出了辛勤的劳动。另外，湖北师范学院美术系的郑惊涛老师，为整理资料、形成书稿，付出了不少心血。

借此机会，我们一并表示真诚的谢意。

作者

1999 年 12 月于武昌

图书在版编目（CIP）数据

艺术展览二十年／杨建滨，祝斌编著 . —长沙：湖南美术出版社，2002

（中国当代艺术倾向丛书）

Ⅰ. 艺… Ⅱ. ①杨…②祝… Ⅲ. 艺术－展览会－概况－中国－现代 Ⅳ. J12－28

中国版本图书馆 CIP 数据核字（2002）第 055995 号

中国当代艺术倾向丛书
艺术展览二十年

丛书主编：邹建平

丛书策划：邹建平

责任编辑：邹建平

整体设计：念　潮

封面设计：戈　巴

湖南美术出版社出版、发行

（长沙市雨花区火焰开发区 4 片）

设计制作：张念工作室

经销：湖南省新华书店

印刷：湖南新华精品印务有限公司

开本：889×1194　1／32

印张：5　字数：8 万

2002 年 10 月第 1 版　2002 年 10 月第 1 次印刷

印数：1—3000 册

ISBN 7－5356－1724－7／J·1613

定价：29.50 元